高橋陽一

集英社文庫

C O N T E N T S

CAPTAIN TSUBASA
ROAD TO
2002

ROAD 136 —— 決勝ゴールを…!! 5

ROAD 137 —— 二羽の鷹…!! 25

ROAD 138 —— 魂 尽きるまで!! 45

ROAD 139 —— 強い気持ち 64

ROAD 140 —— 決勝ゴール…!? 83

ROAD 141 —— 決着の瞬間 103

ROAD 142 —— タイムアップ 123

ROAD 143 —— 涙と笑顔と 143

ROAD 144 —— FOOTBALL IS… 163

特別収録 —— 日向小次郎物語 in ITALY
挫折の果ての太陽 185

特別企画 —— 巻末スペシャルインタビュー 298

キャプテン翼
10 ROAD TO 2002
高橋陽一

★この作品は、2001年時点での
状況をもとに描かれています。

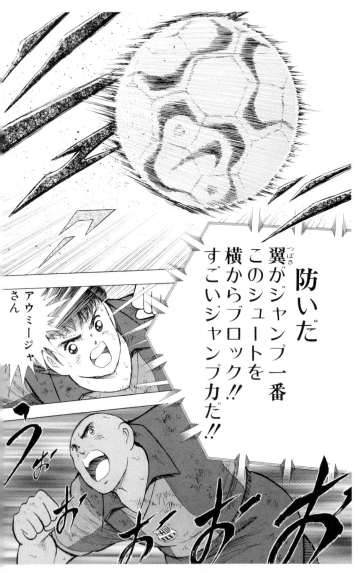

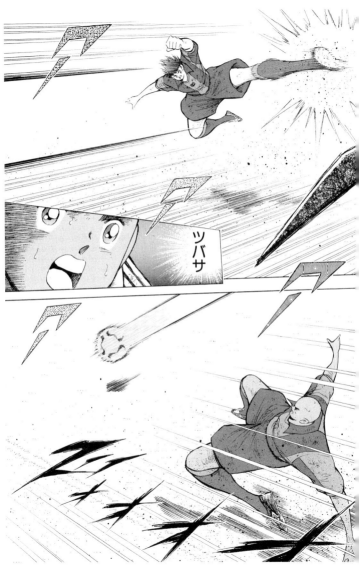

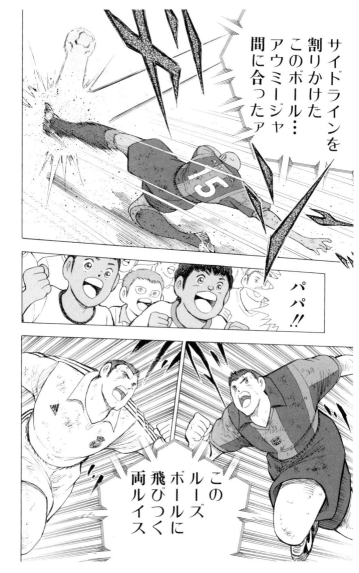

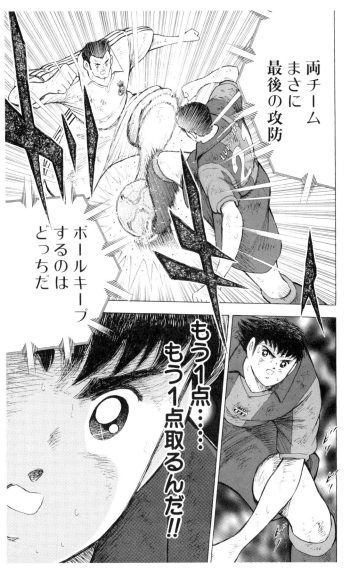

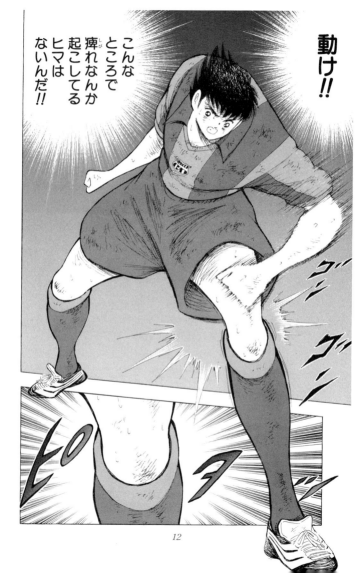

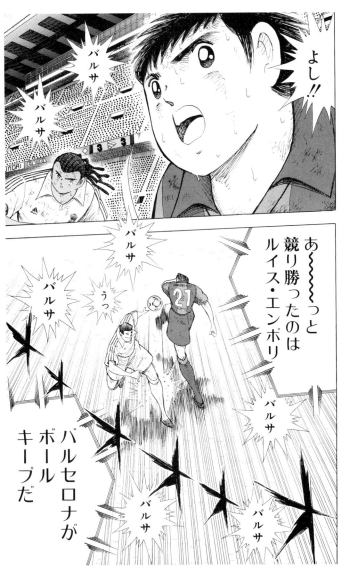

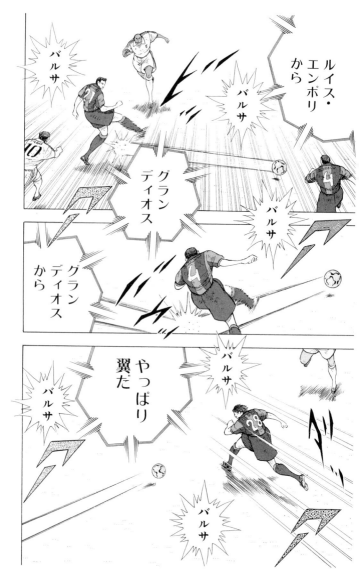

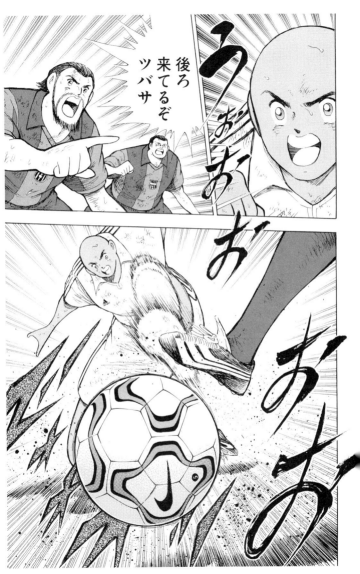

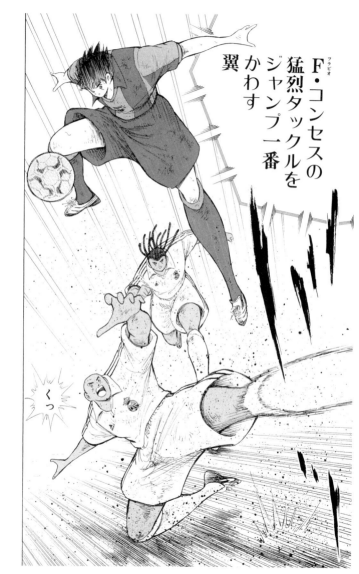

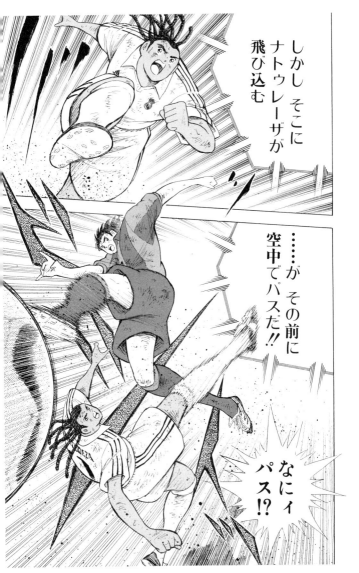

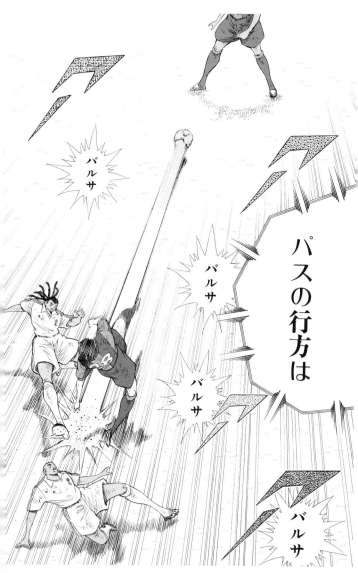

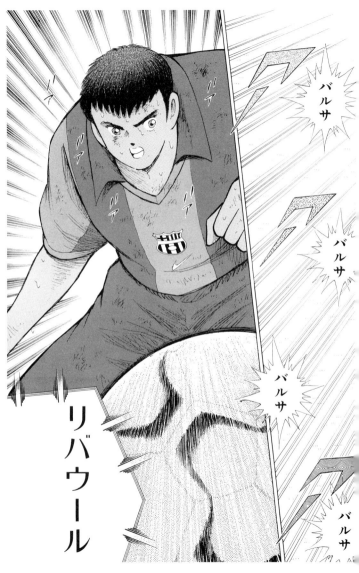

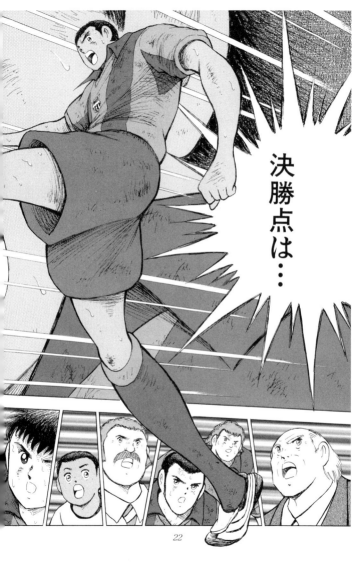

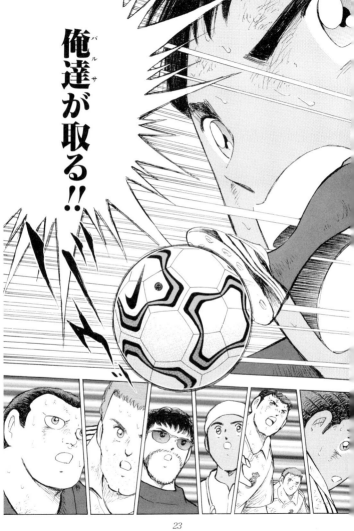

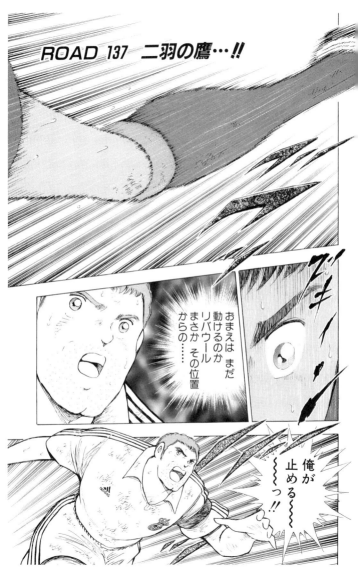

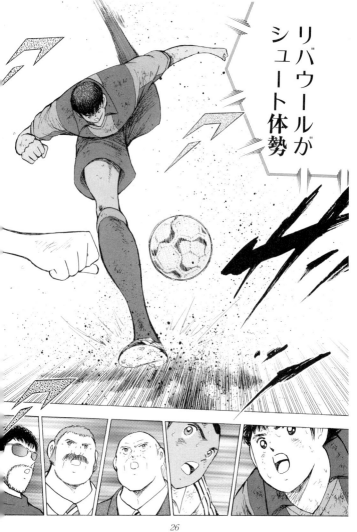

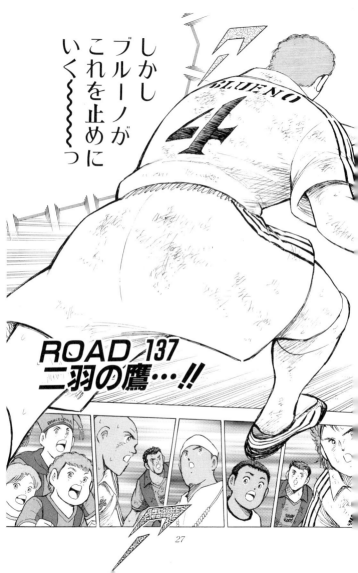

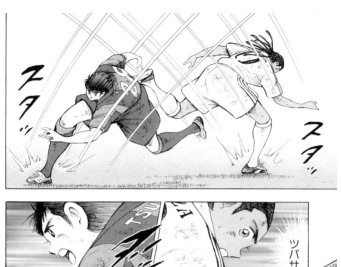
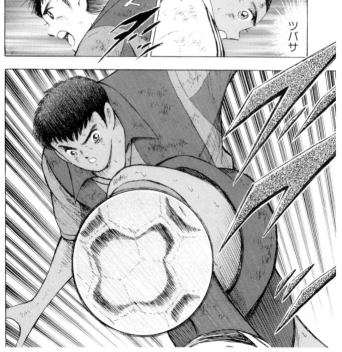

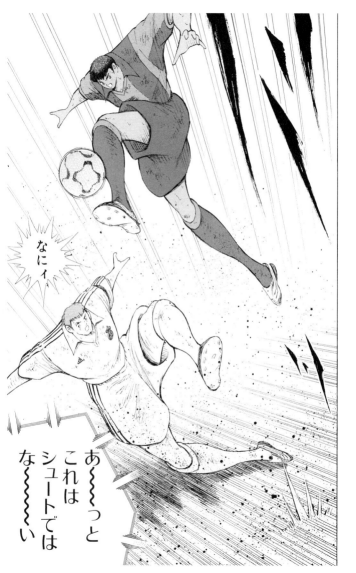

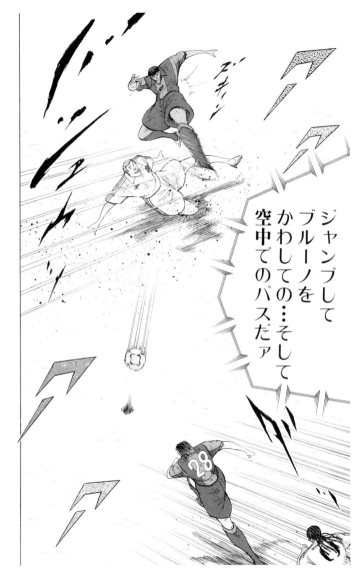

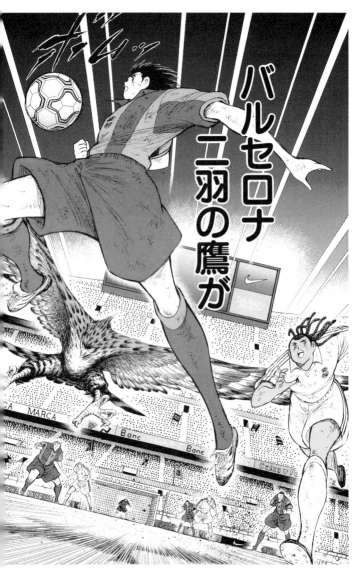

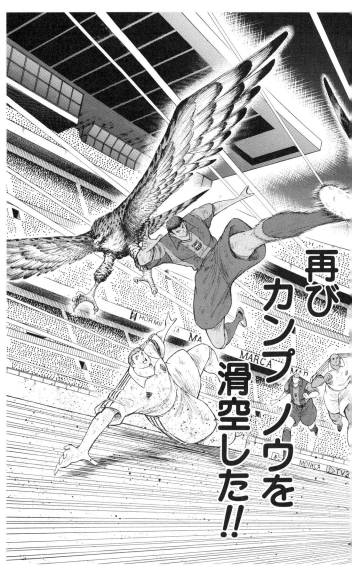

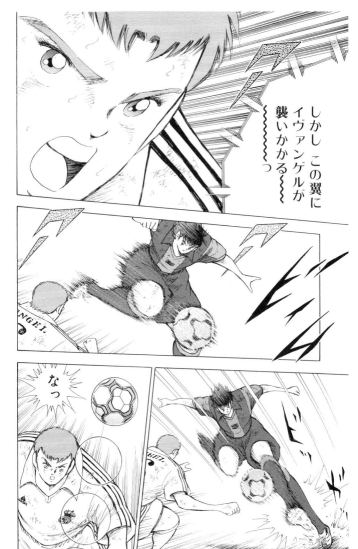

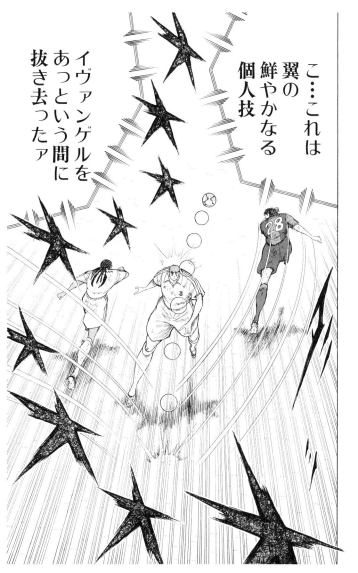

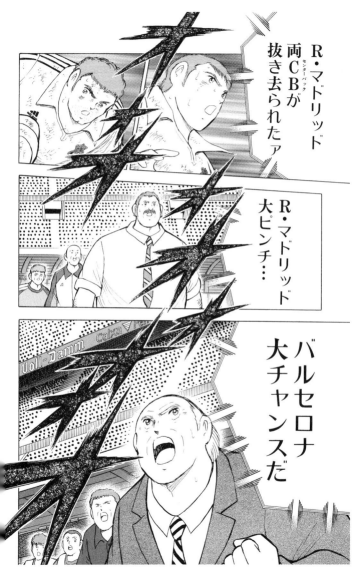

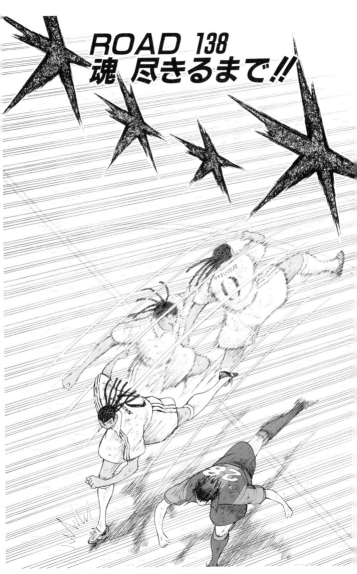

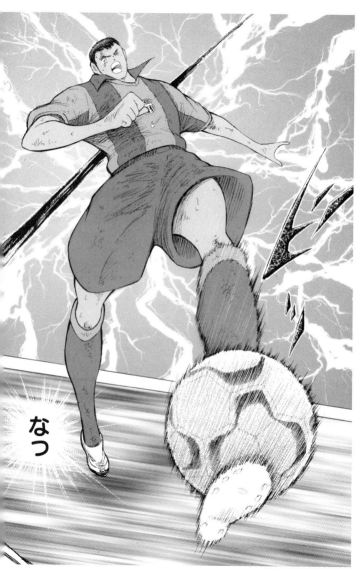

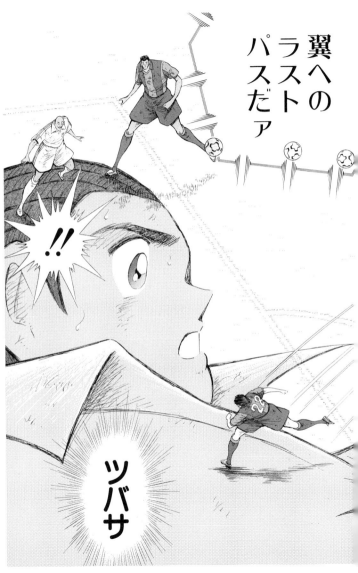

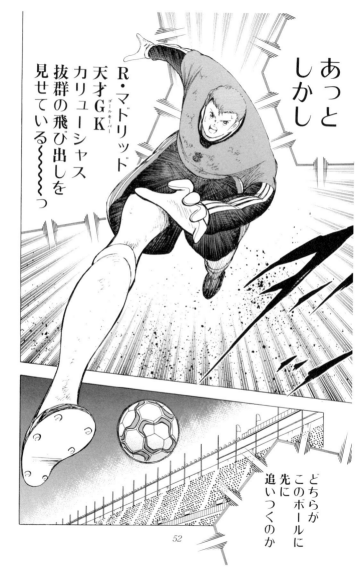

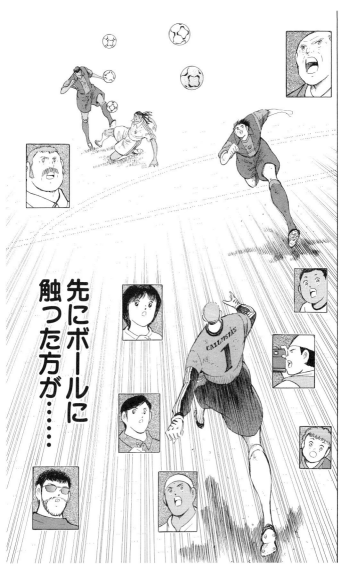

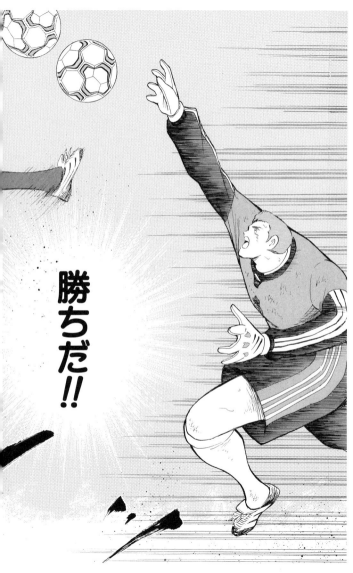

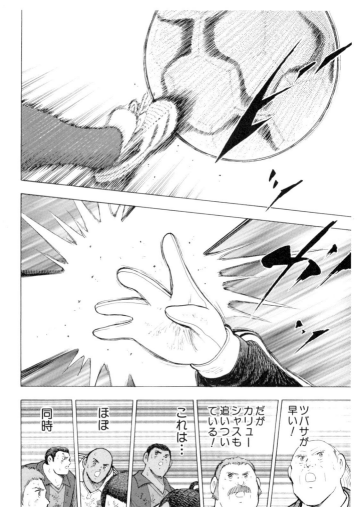

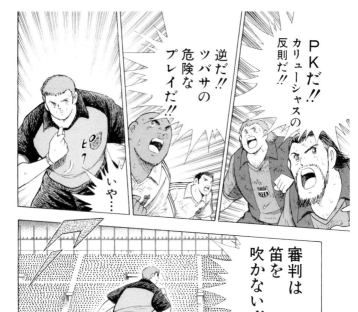
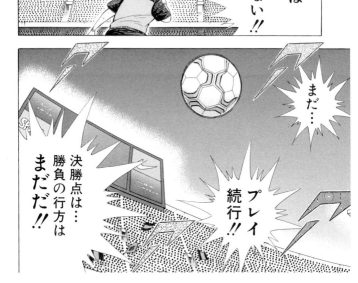

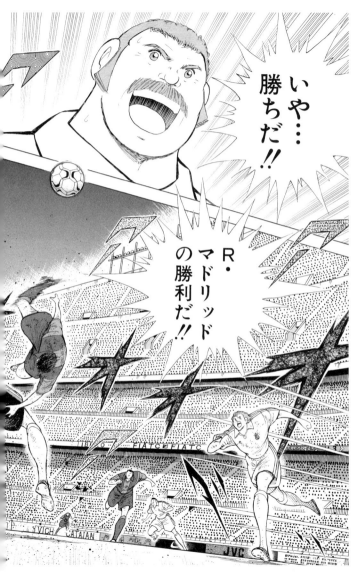

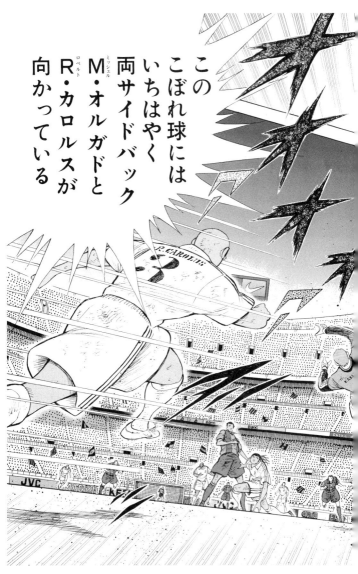

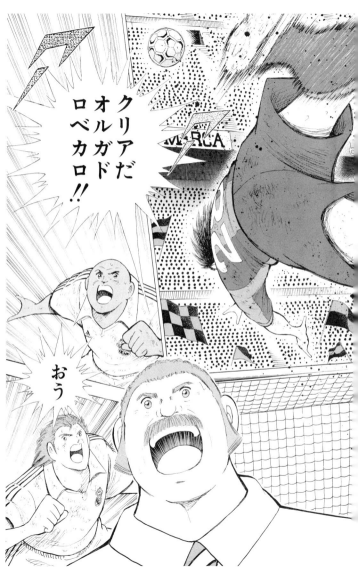

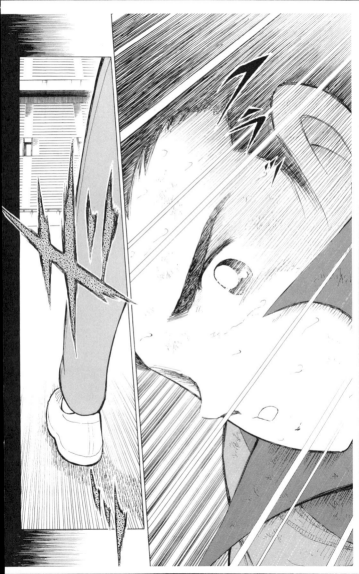

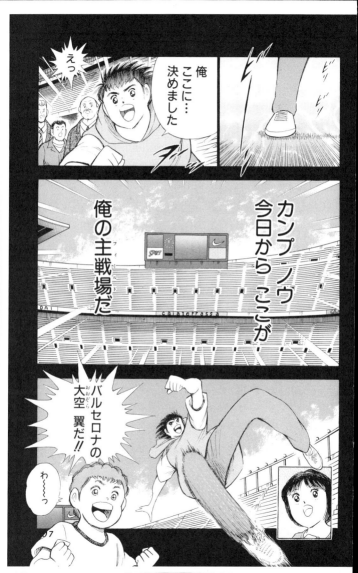

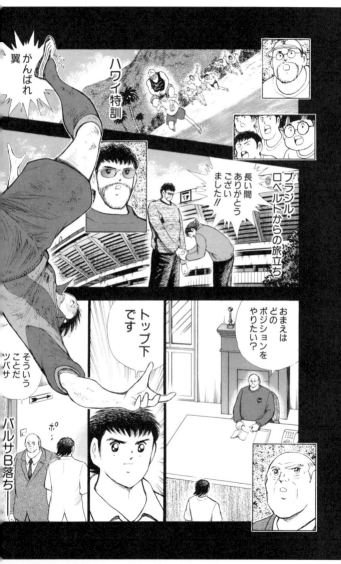

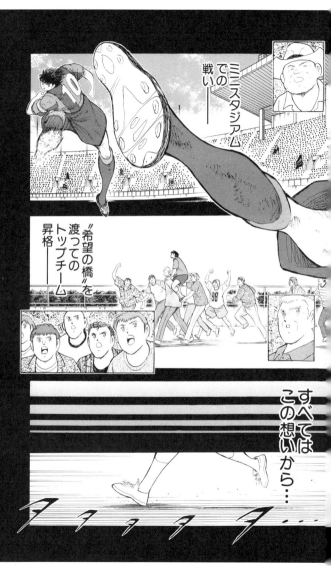

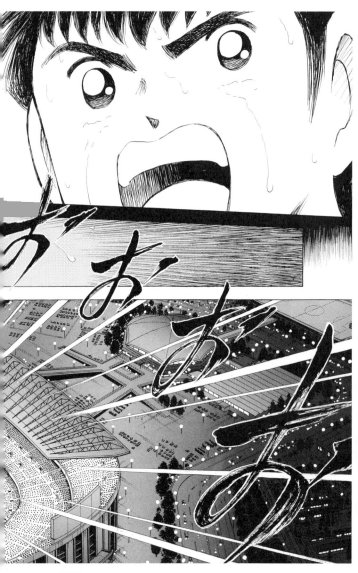

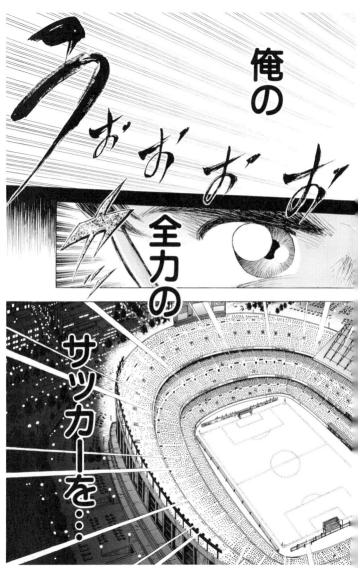

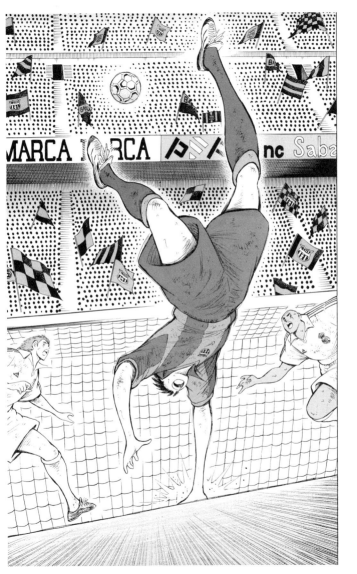

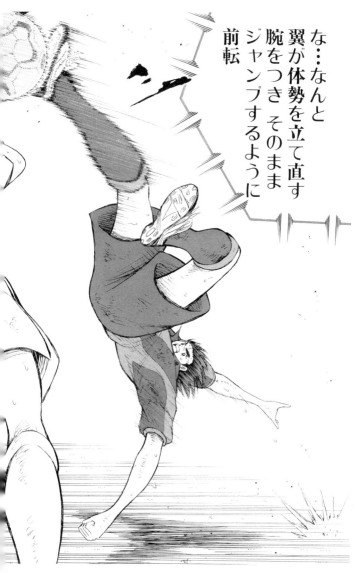

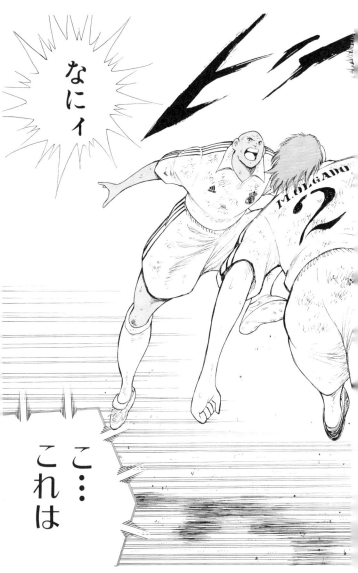

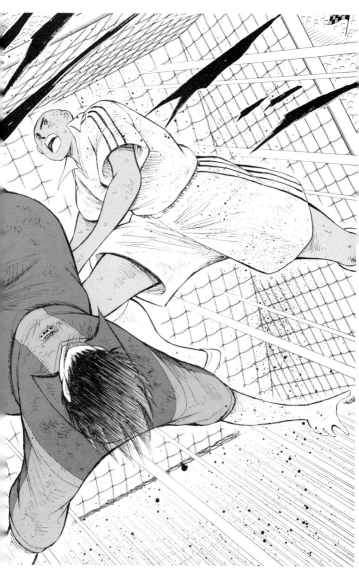

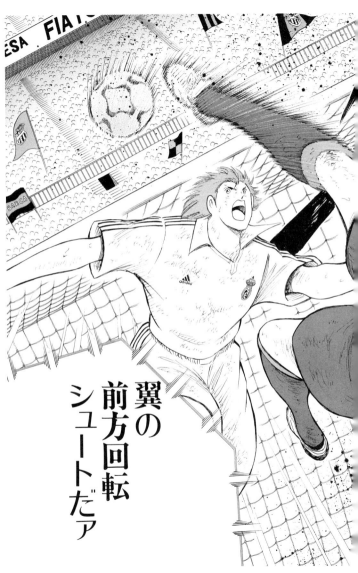

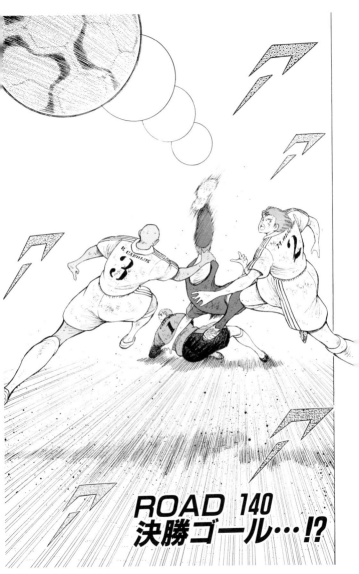

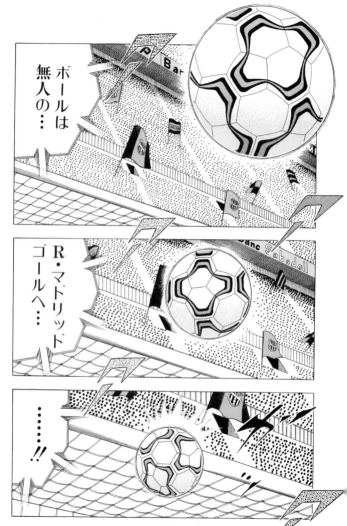

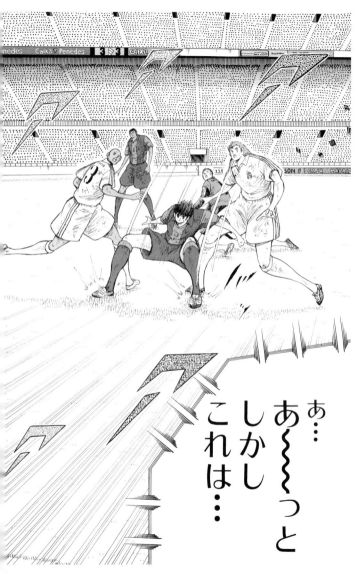

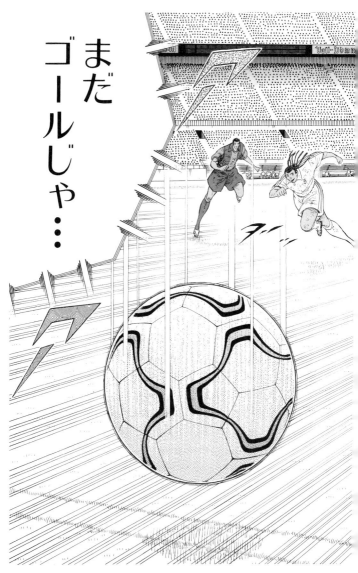

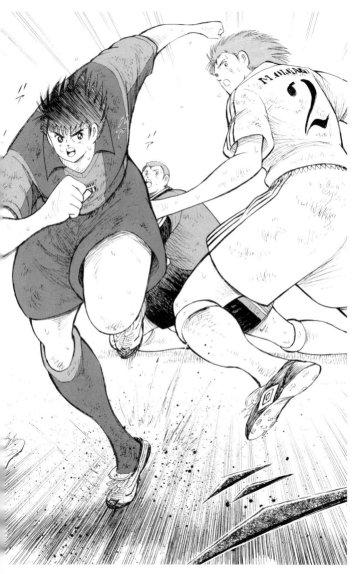

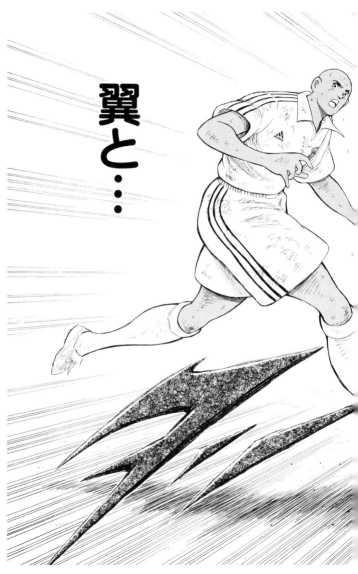

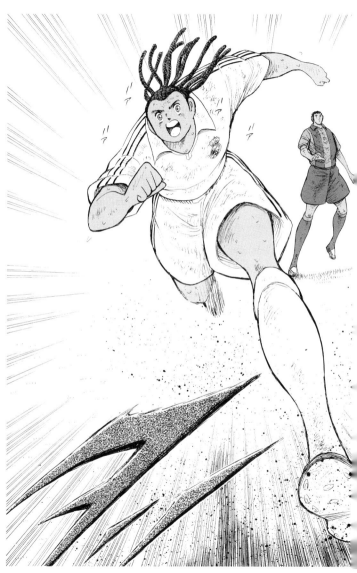

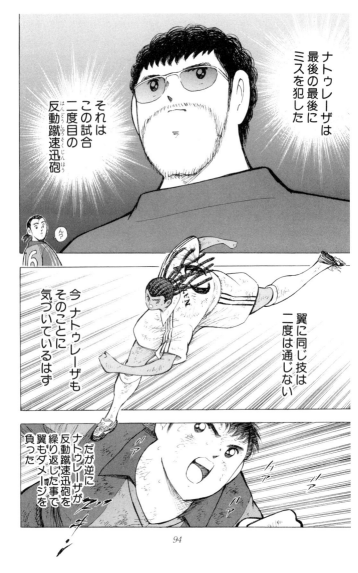

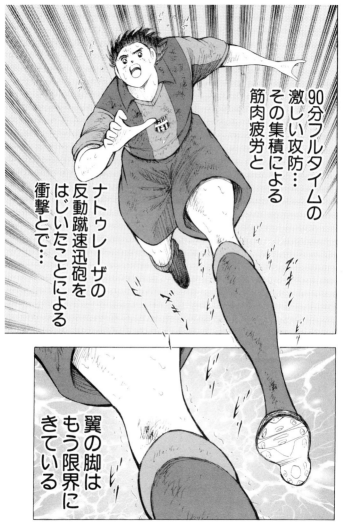

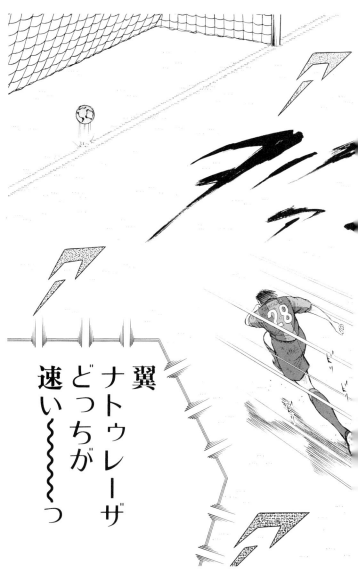

ROAD 141 決着の瞬間

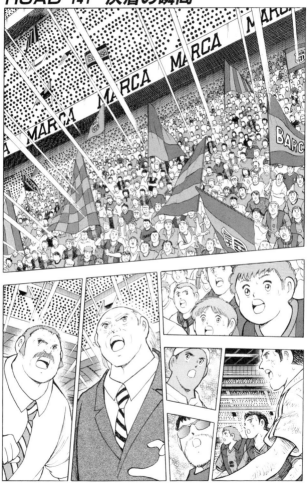

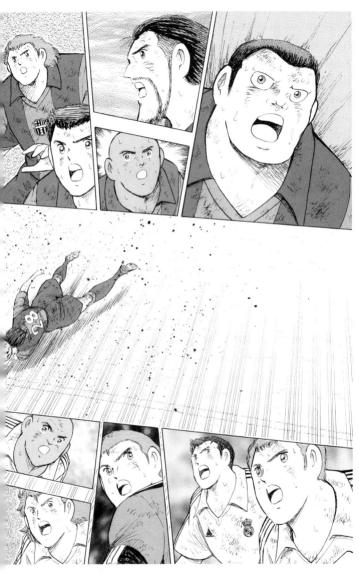

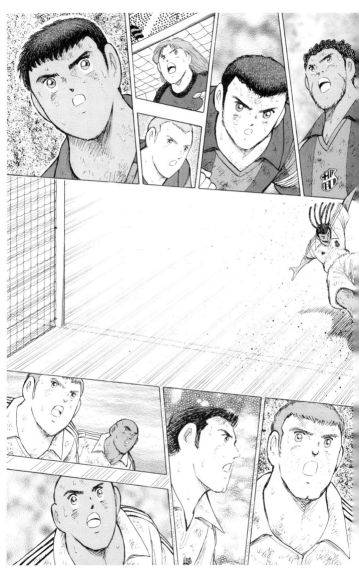

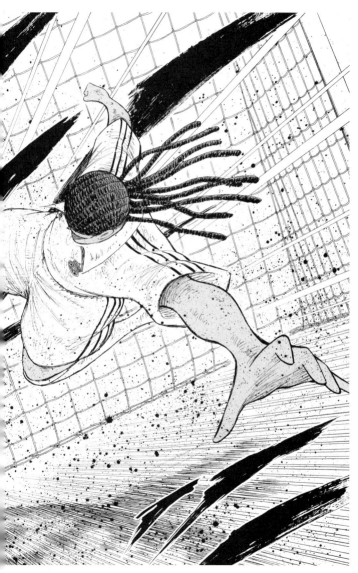

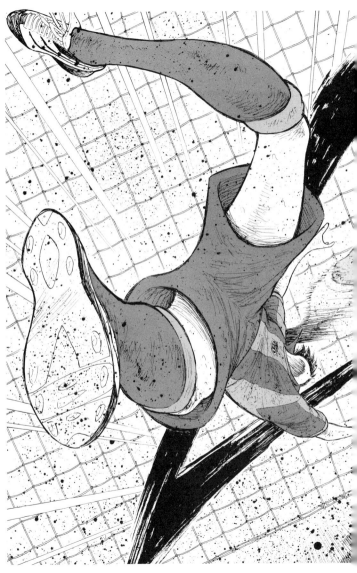

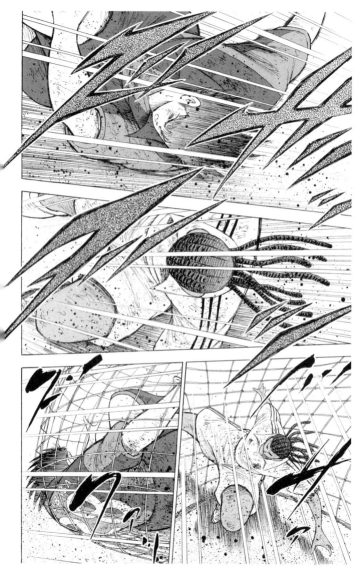

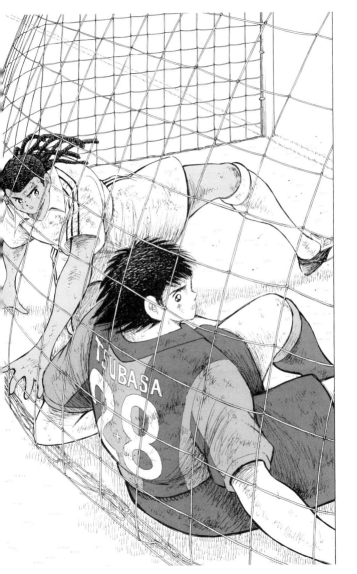

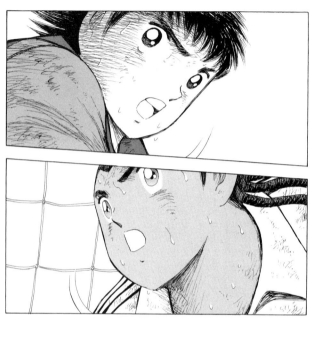

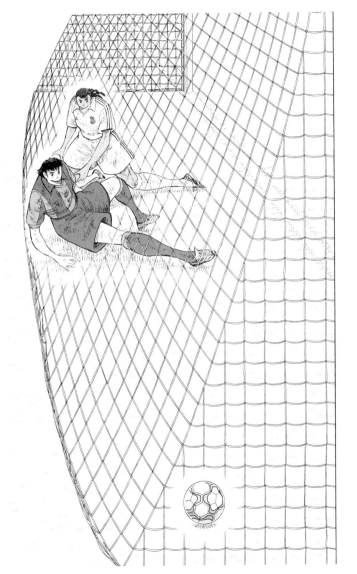

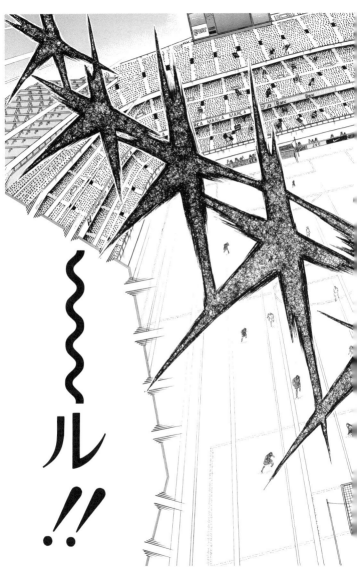

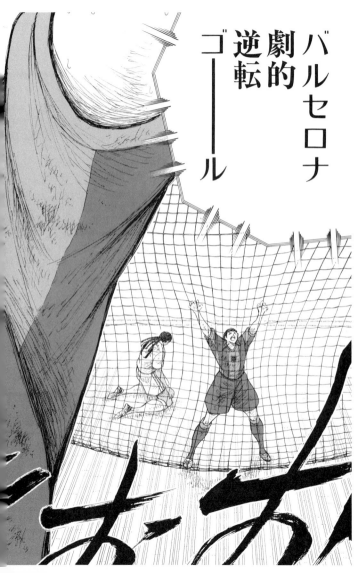

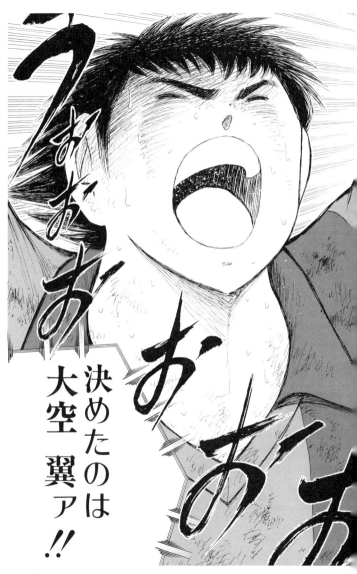

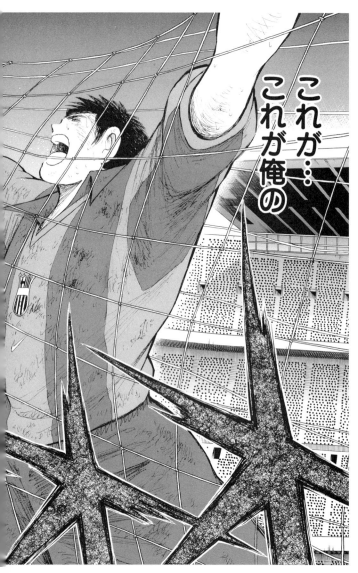

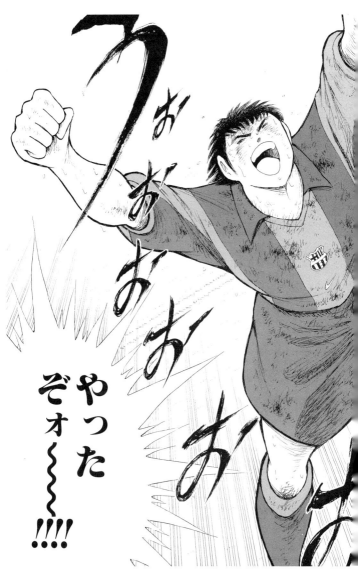

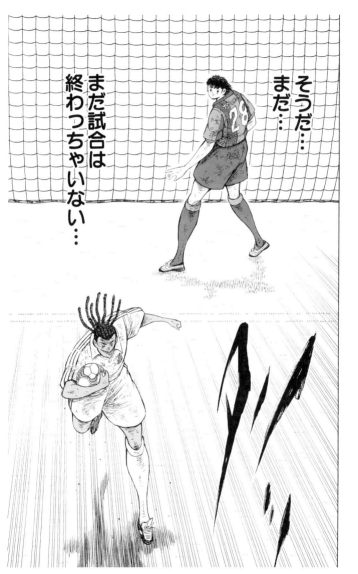

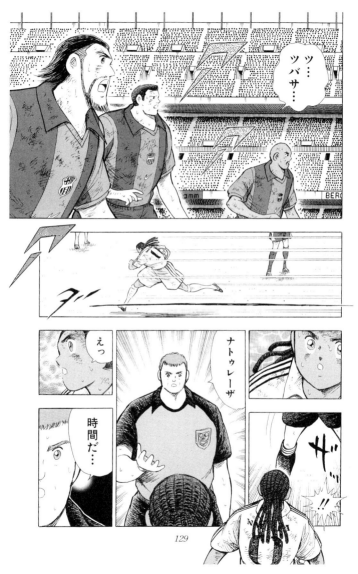

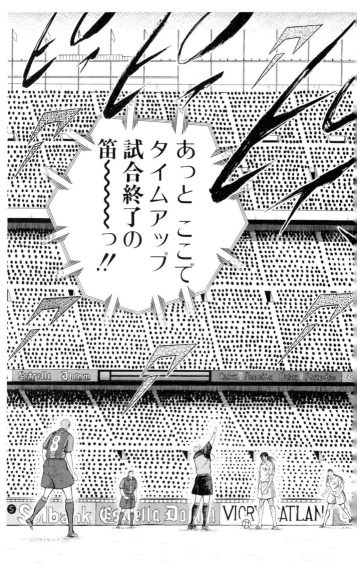

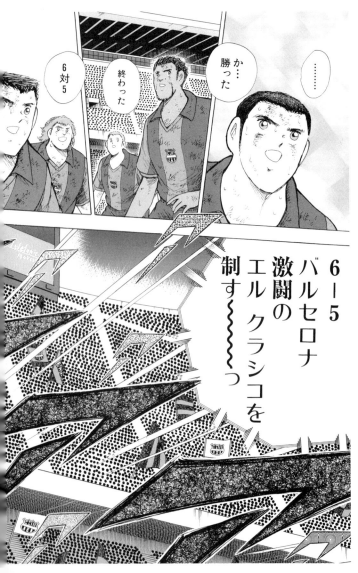

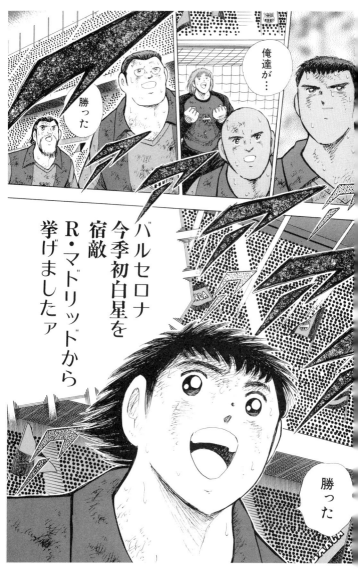

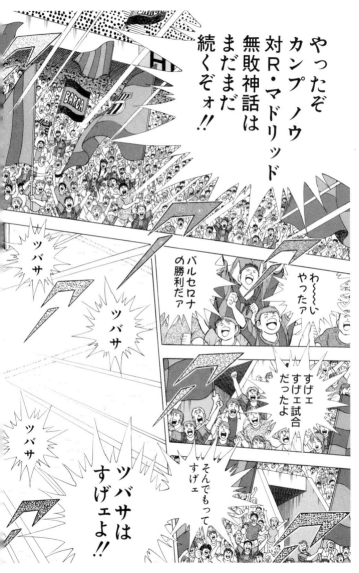

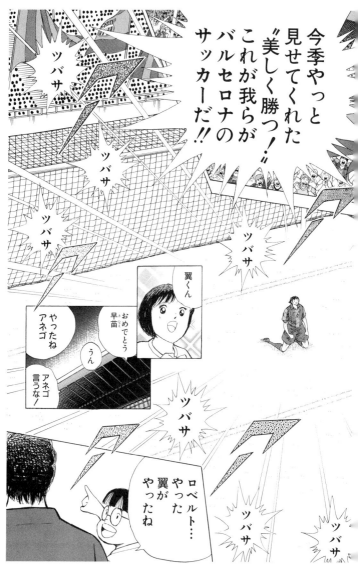

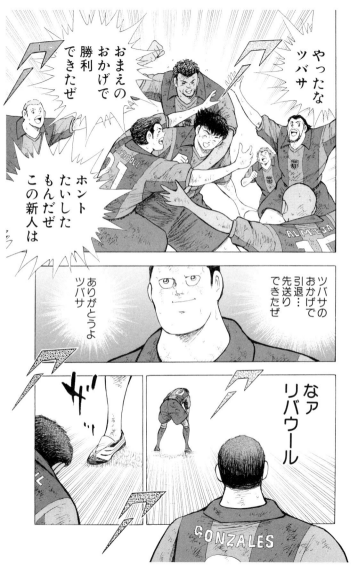

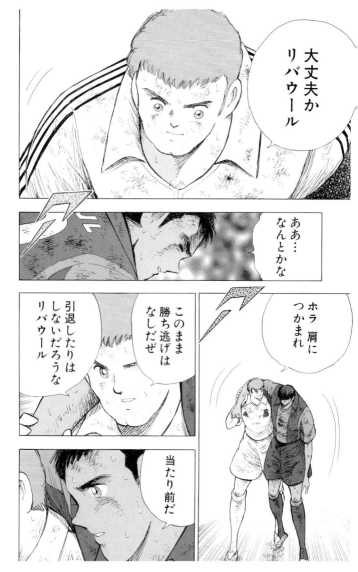

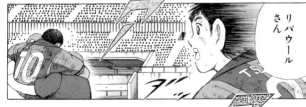

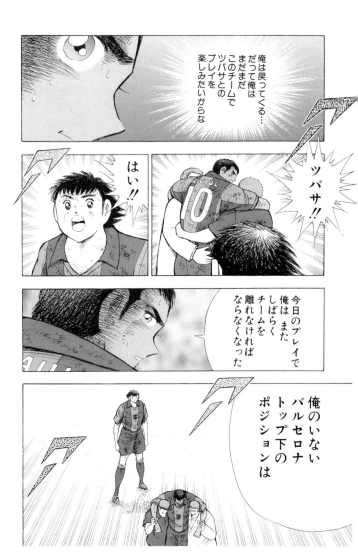

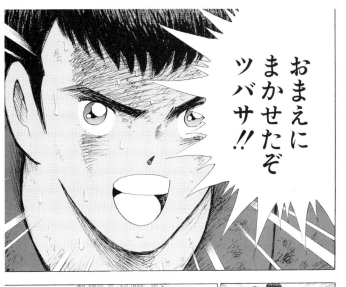
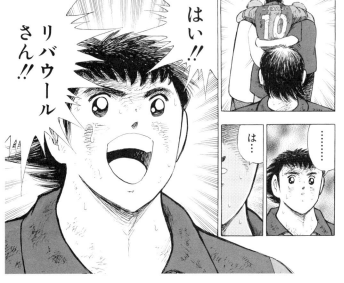

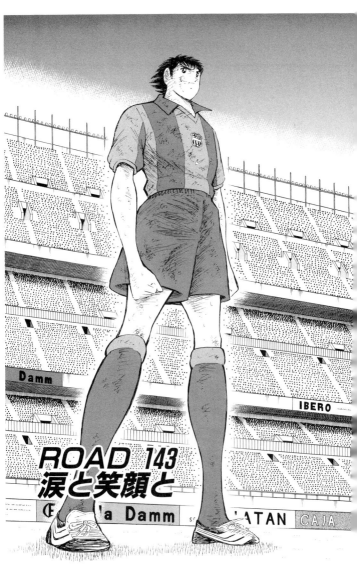

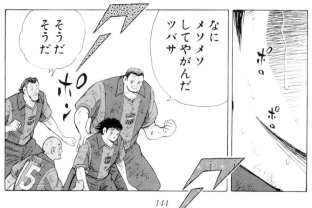

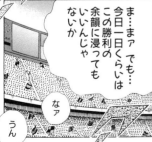

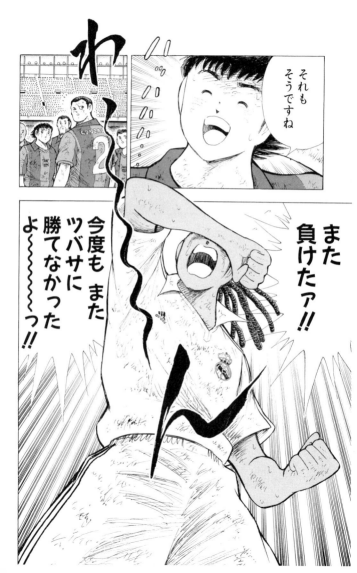

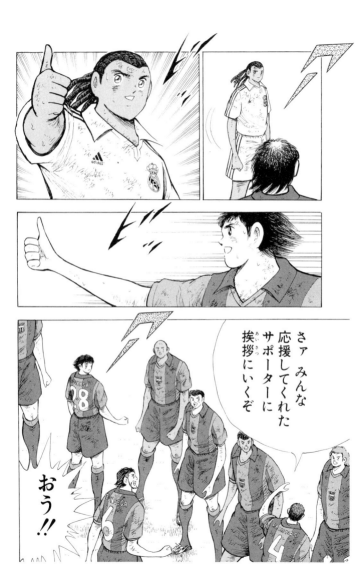

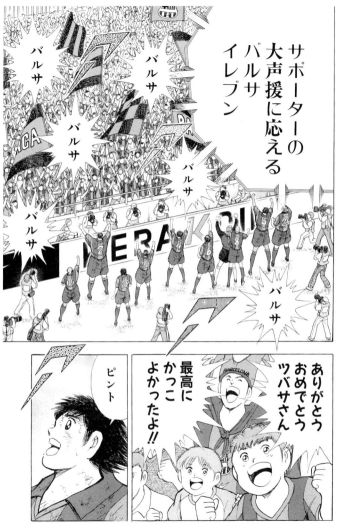

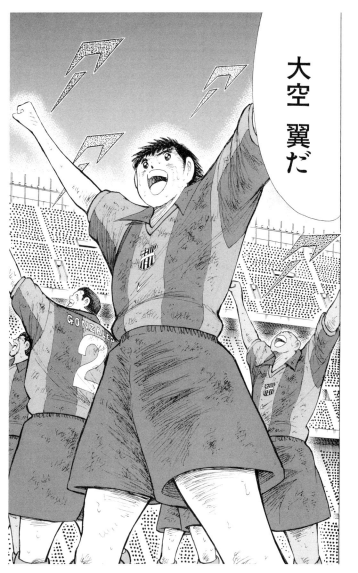

大空 翼

リーガ エスパニョーラ
デビュー戦
対 R・マドリッド
6―5 勝利!!
出場時間 90分(フルタイム)
3ゴール 3アシスト
すべての得点にからむ
大活躍!!

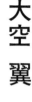

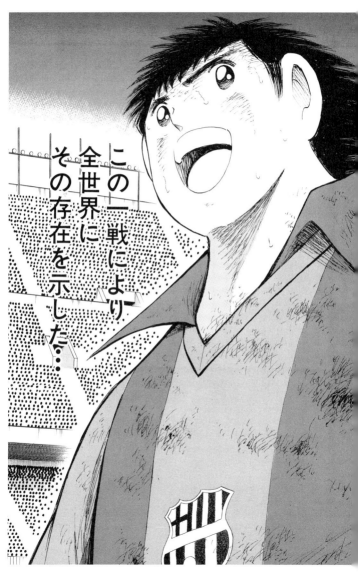

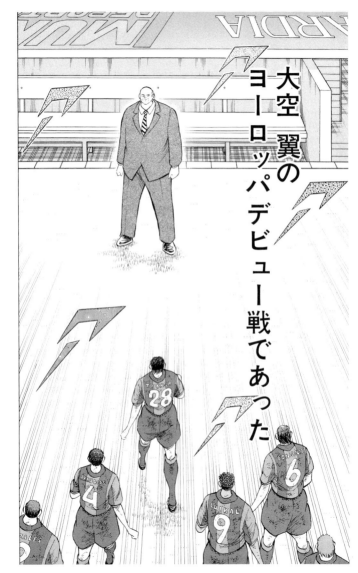

ROAD 144
FOOTBALL IS...

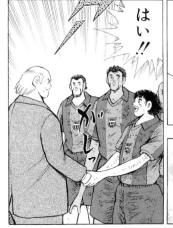

だがおまえにとってのリーガは始まったばかりだ

プロとして今日の疲れをきっちり取って次の試合に向け調整してこい

はい!!

それは他のみんなにとっても同じことだ

今日の勝利で我がバルセロナは優勝戦線に留まったと言っていい

いいか全世界に向けバルセロナの快進撃を見せるのは

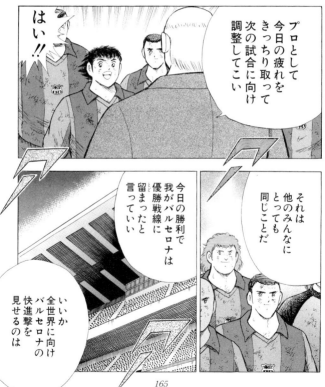

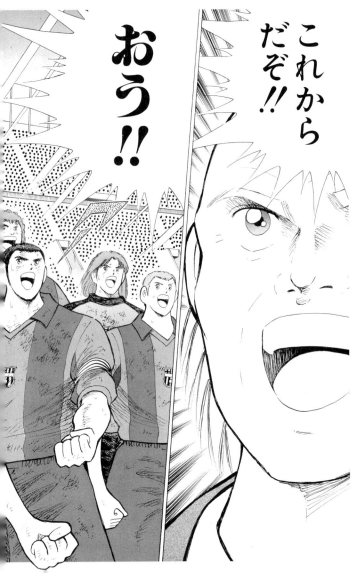

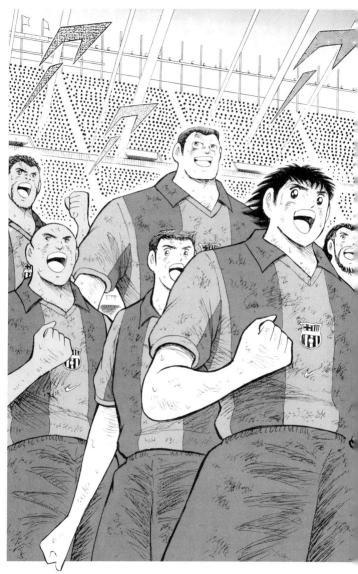

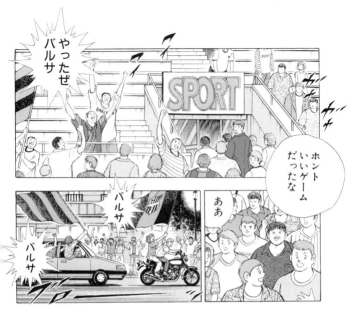

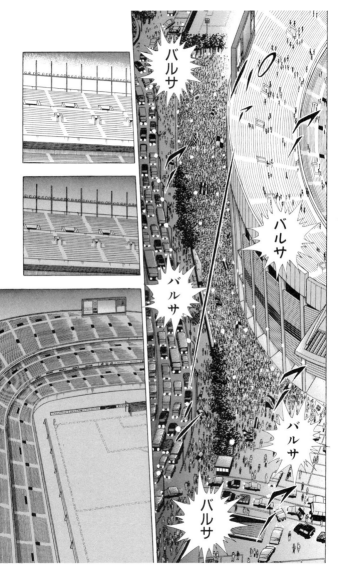

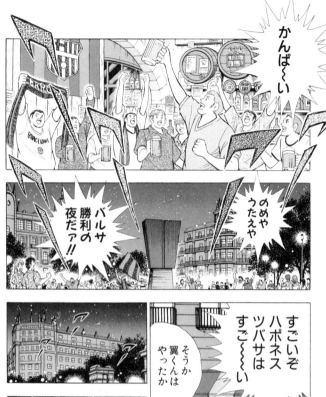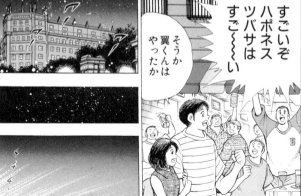

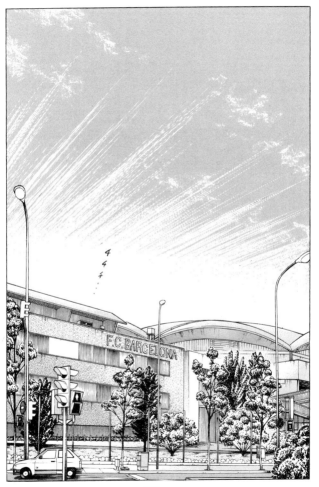

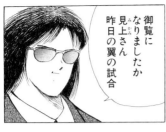

御覧になりましたか見上さん昨日の翼の試合

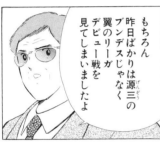

もちろん昨日ばかりは源三のブンデスじゃなく翼のリーガデビュー戦を見てしまいましたよ

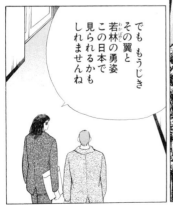

でももうじきその翼と若林の勇姿この日本で見られるかもしれませんね

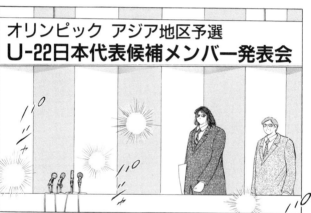

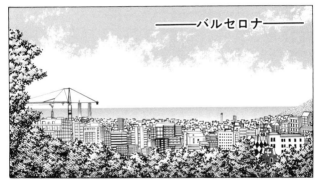

―――バルセロナ―――

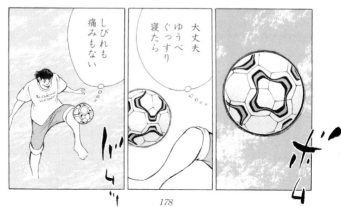

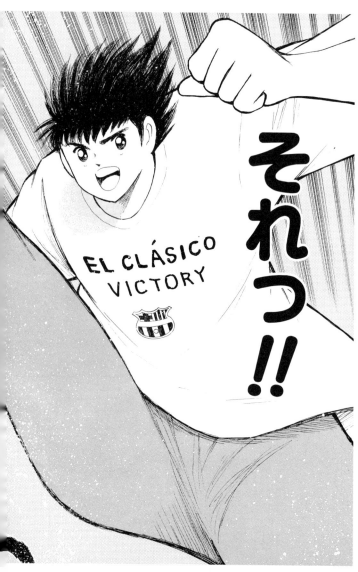

初秋——バルセロナ

サッカーは続いてゆく——

FOREVER
IS
FOOTBALL

キャプテン翼ROAD TO 2002 ⑩(完)

イタリアセリエAの名門

ユベントス

憧れのゼブラのユニフォーム

「日向さんにはこの白黒縦ジマのユニフォームが似合いそうですね」

「そうか……」

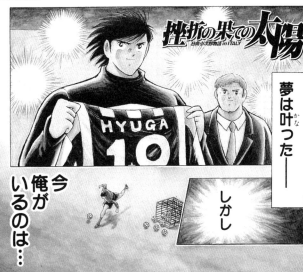

挫折の果ての太陽 -日向小次郎物語 in ITALY-

夢は叶った——

しかし

今俺がいるのは…

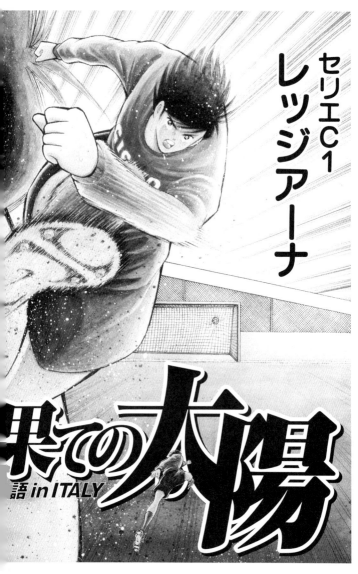

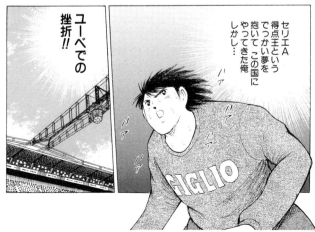

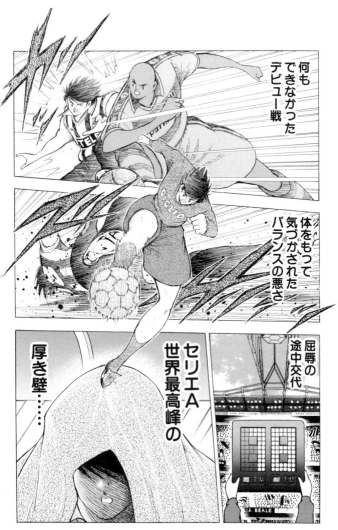

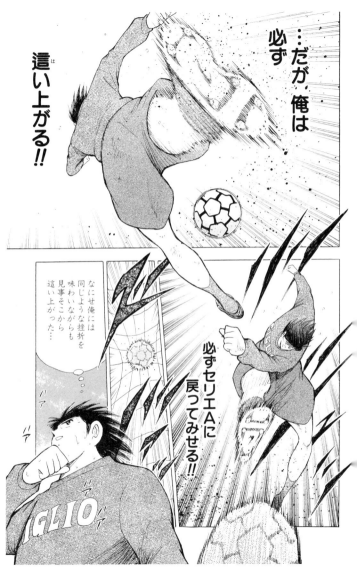

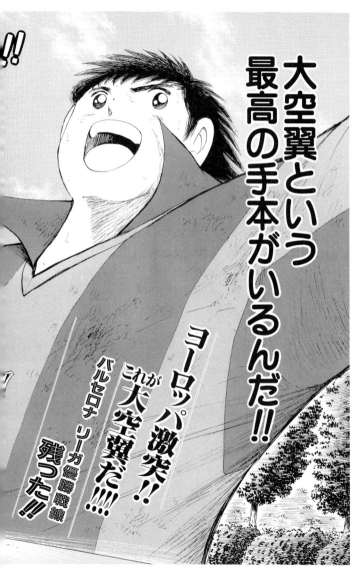

バルセロナvsR・マドリード "エル クラシコ"

大空翼 ヨーロッパリーガ 衝撃デビ
エスパニョーラ

翼
3ゴール
3アシスト
スペインダービー
満点デビュー

文句なしの
ゲームMVP

バルセロナ 6 ⟨2−2 / 4−3⟩ 5 R・マドリッド

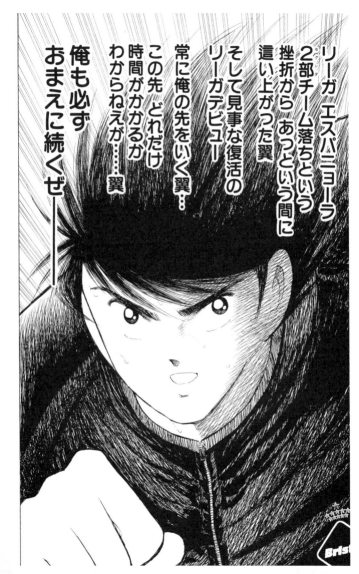

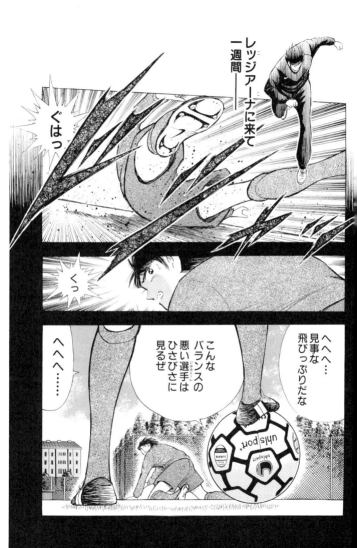

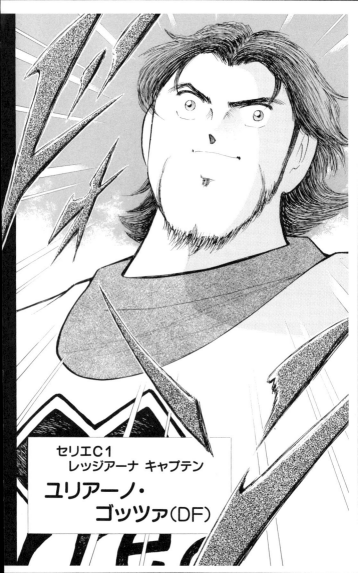

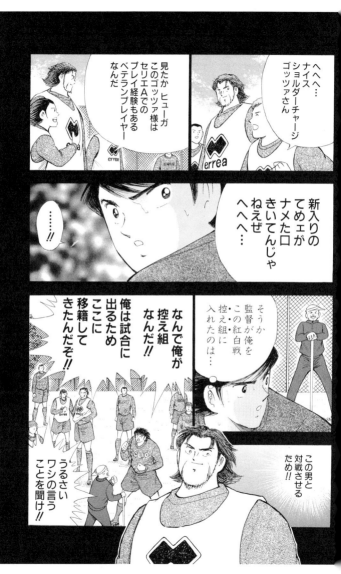

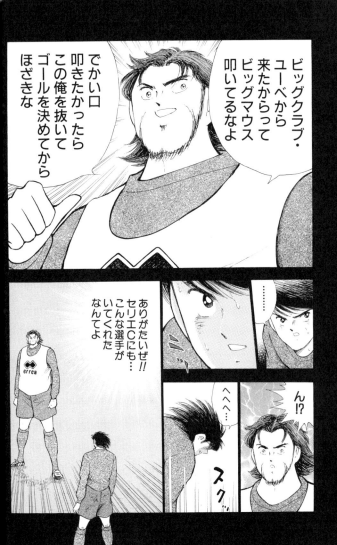

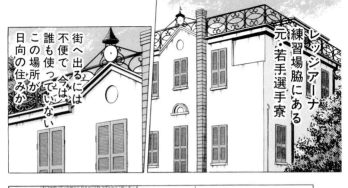

レッジアーナ練習場脇にある元・若手選手寮

街へ出るには不便で今は誰も使っていないこの場所が日向の住みか

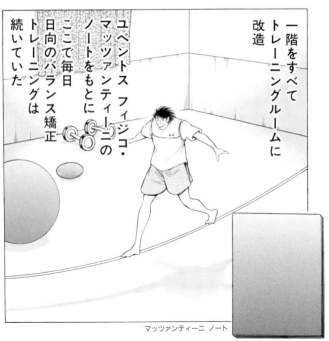

一階をすべてトレーニングルームに改造

ユベントス フィジコ・マッツアンティーニのノートをもとにここで毎日日向のバランス矯正トレーニングは続いていた

マッツアンティーニ ノート

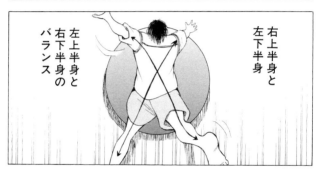

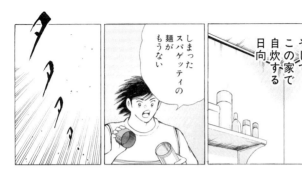

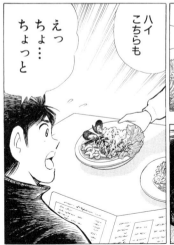

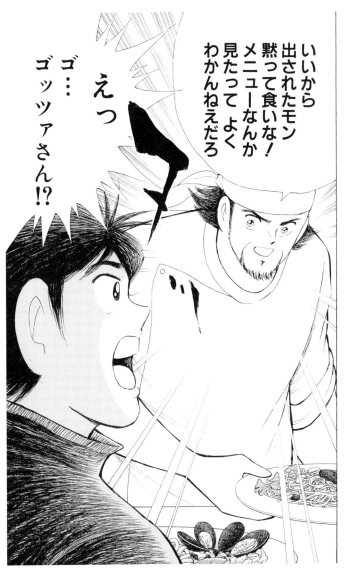

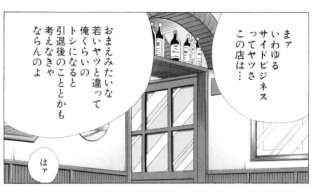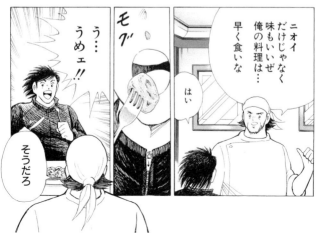

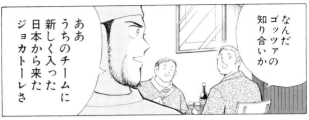

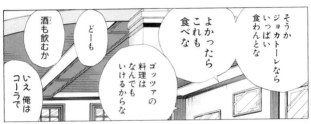

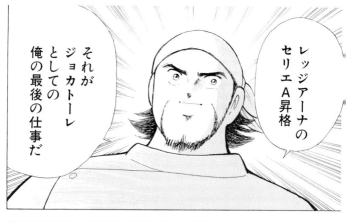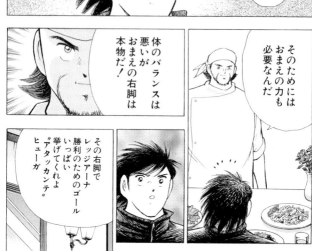

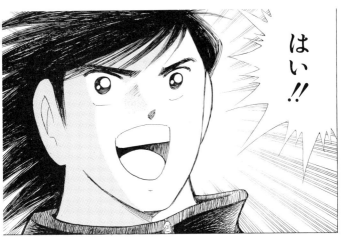
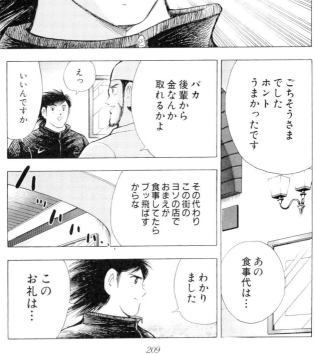

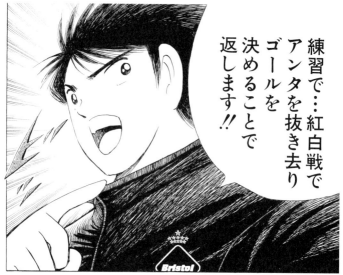

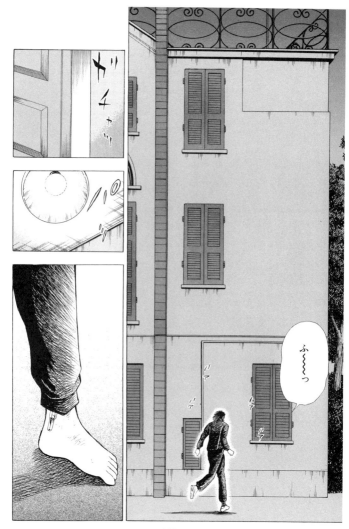

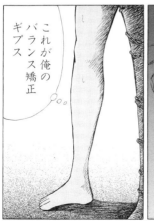

これが俺のバランス矯正ギプス

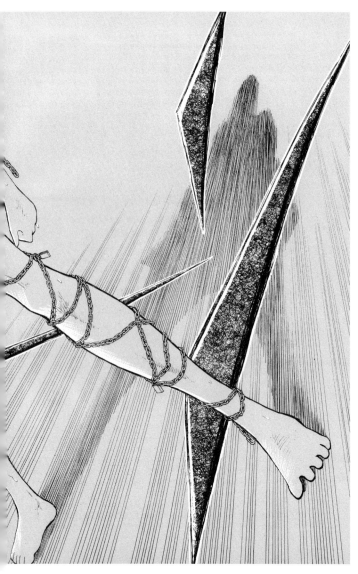

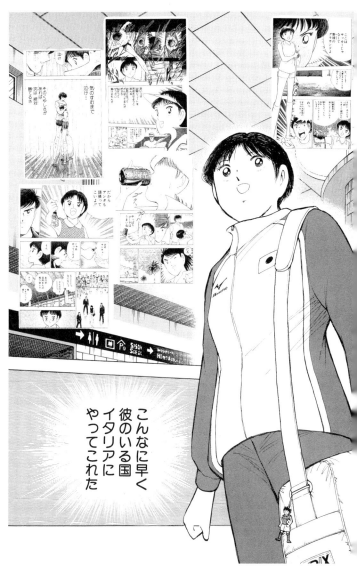

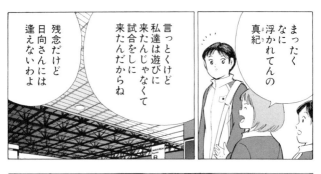

まったく なに浮かれてんの 真紀

言っとくけど 私達は遊びに来たんじゃなくて 試合をしに来たんだからね

残念だけど日向さんには逢えないわよ

わかってるわよ

そんなの

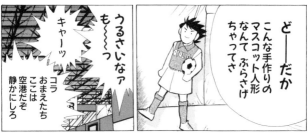

どーだか こんな手作りのマスコット人形なんて ぶらさげちゃってさ

うるさいなァも〜〜〜っ

キャーッ

コラ おまえたち ここは空港だぞ 静かにしろ

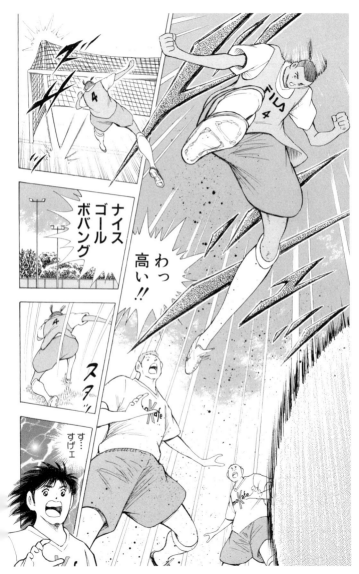

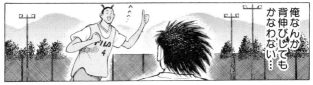
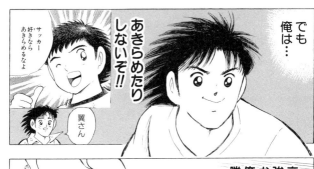

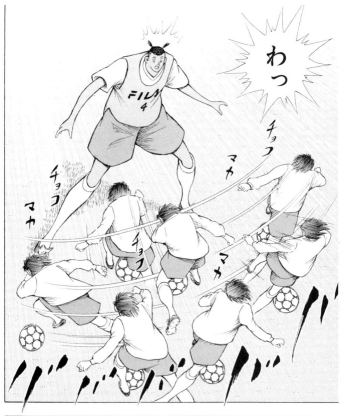

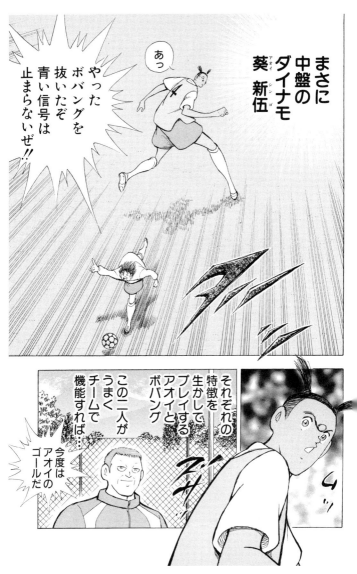

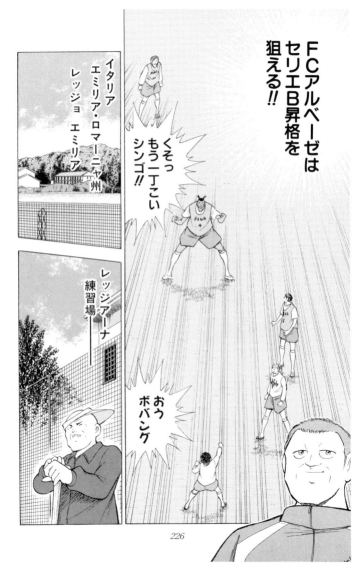

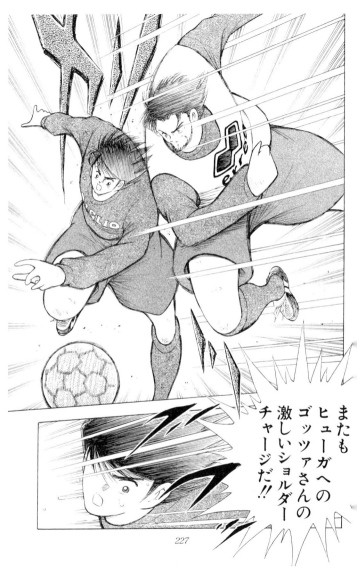

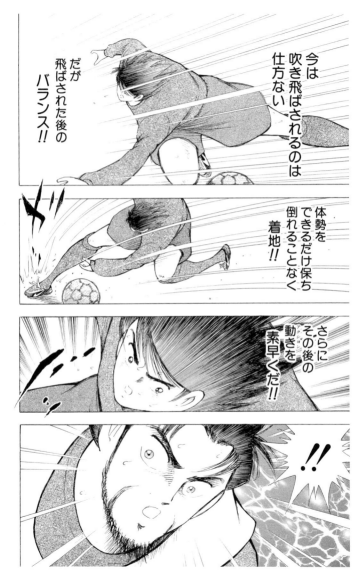

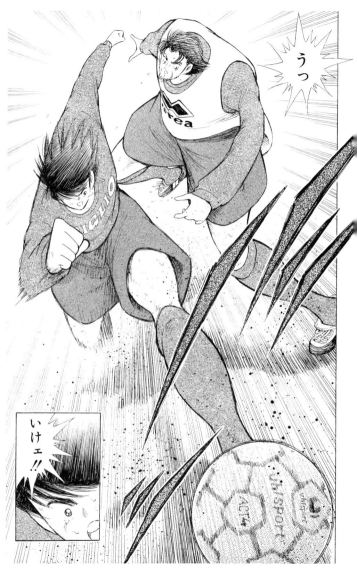

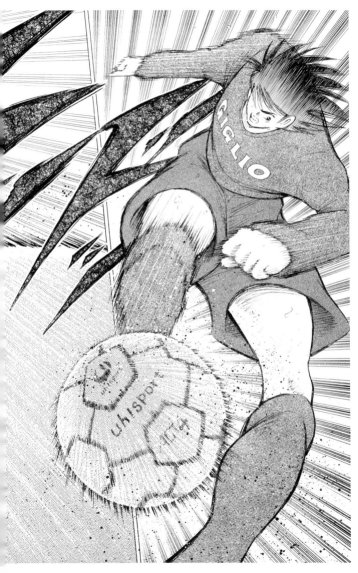

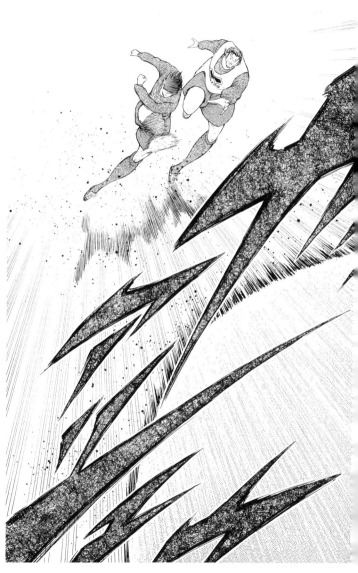

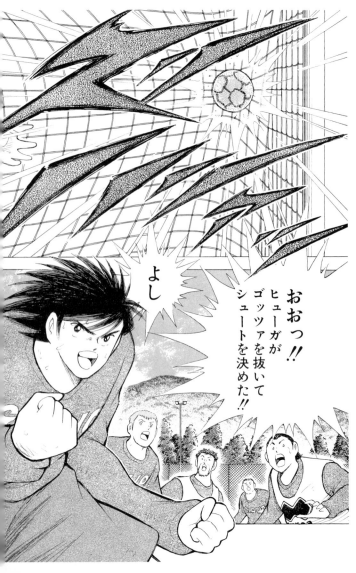

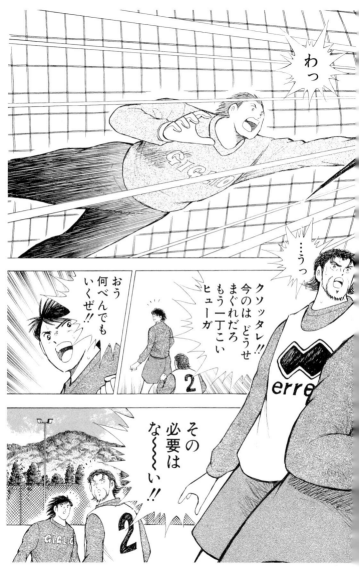

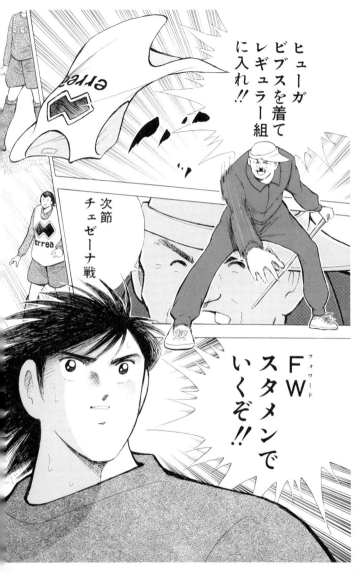

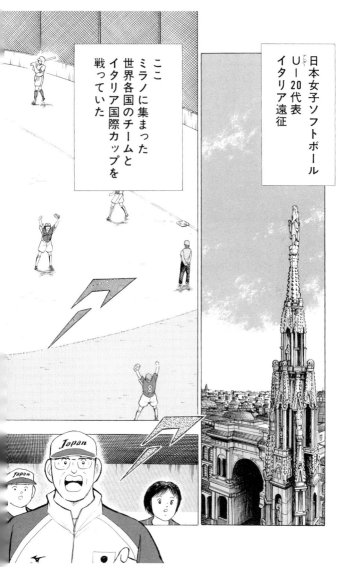

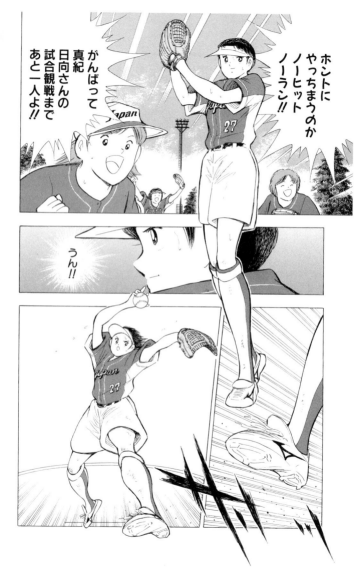

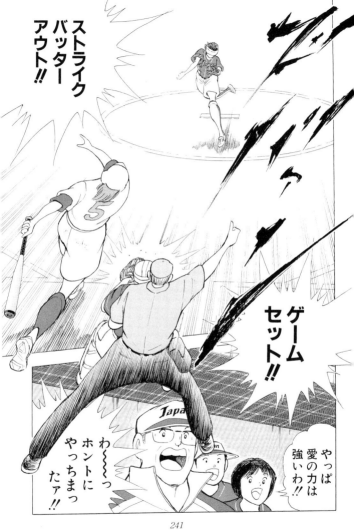

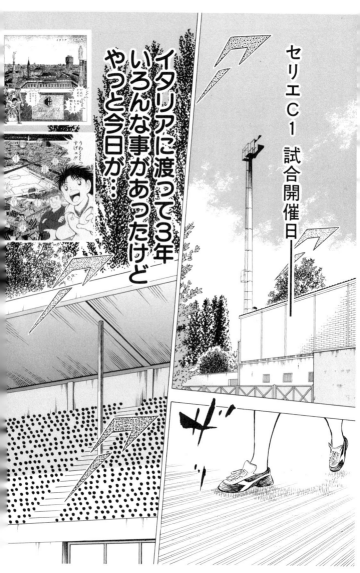

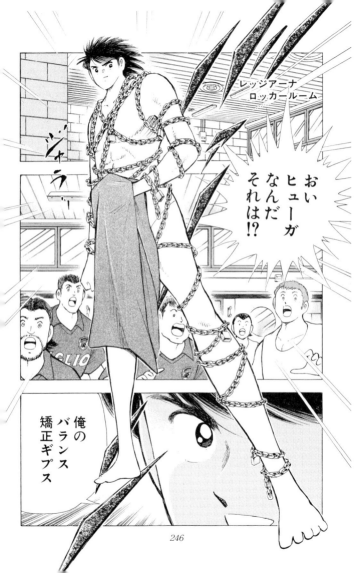

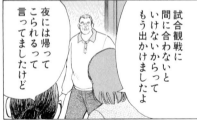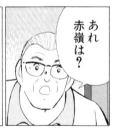

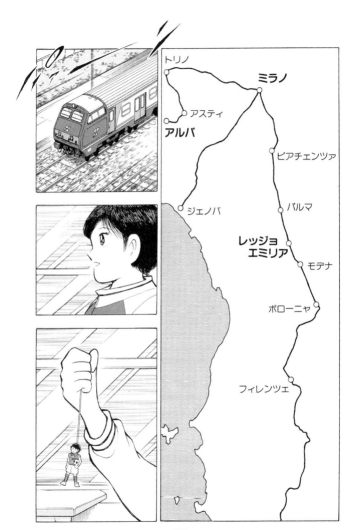

臨時停車致します

パルマ付近で事故がありこの先 不通となっています

運行再開の見通しは…

なに？どうしたの…

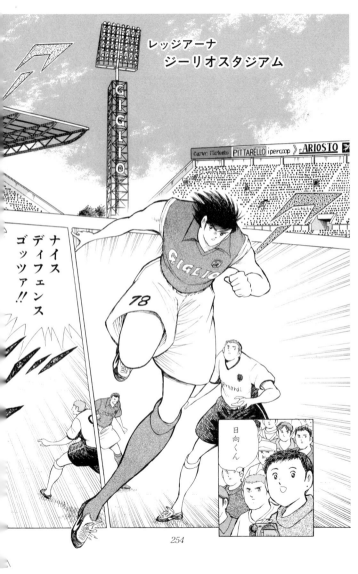

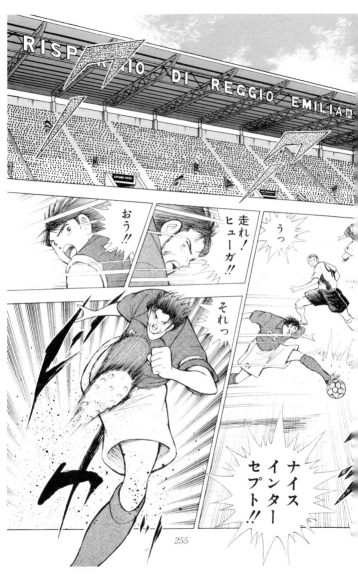

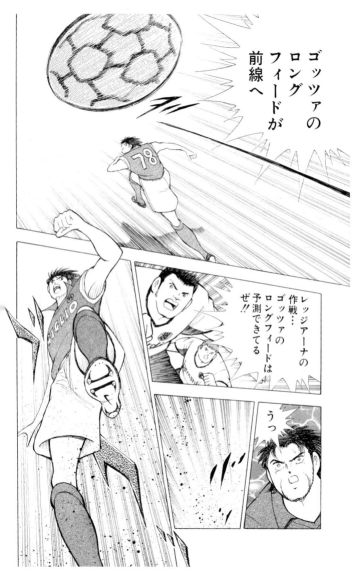

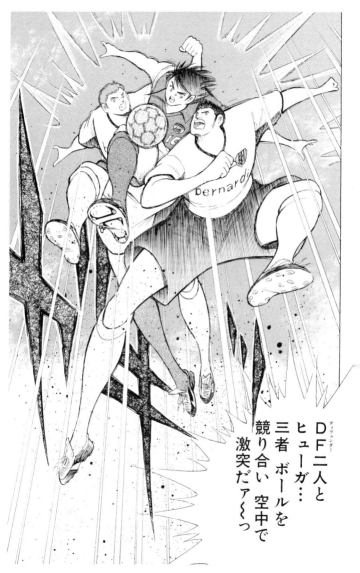

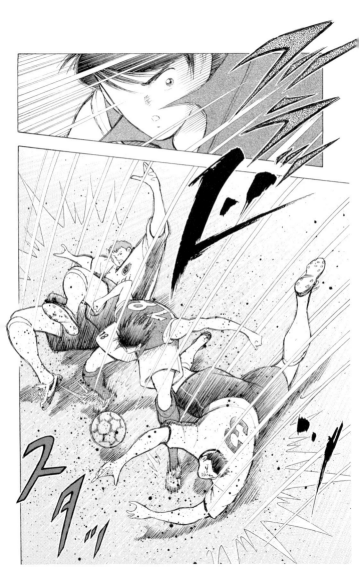

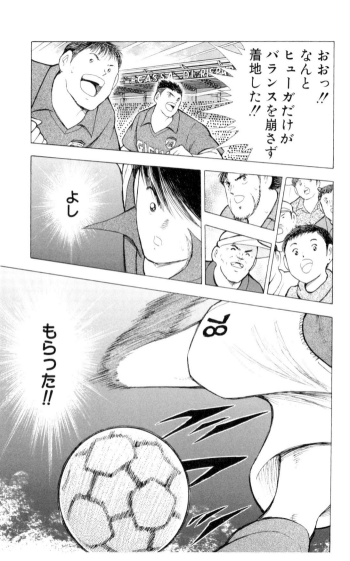

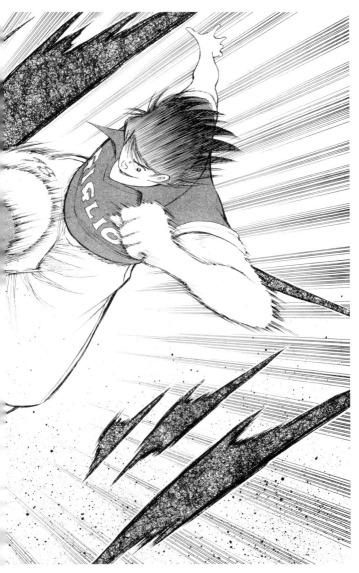

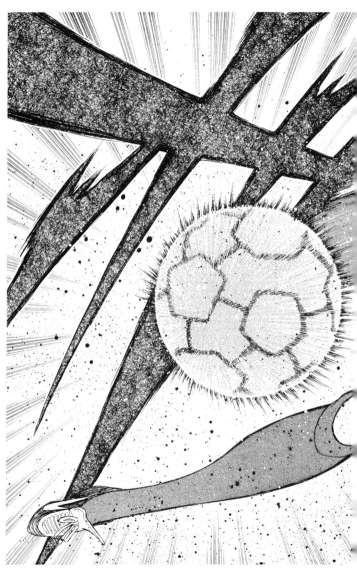

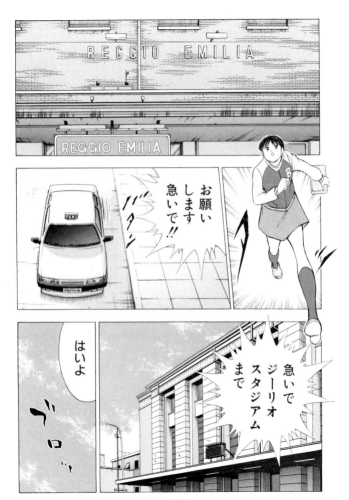

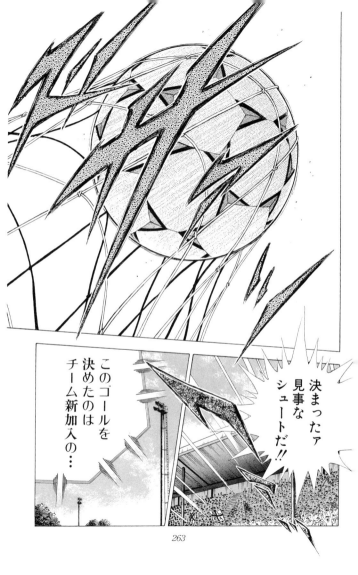

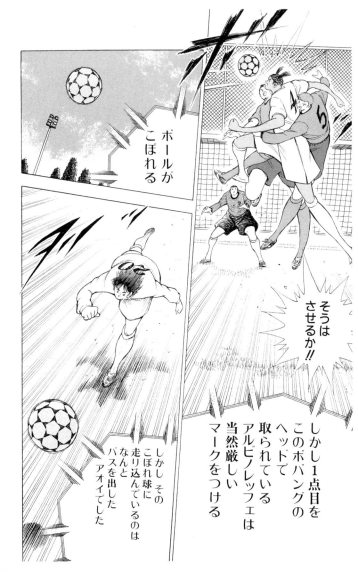

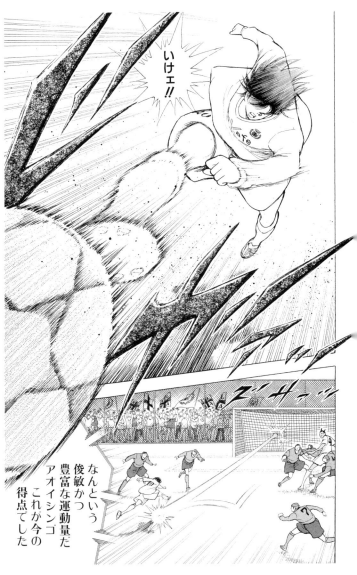

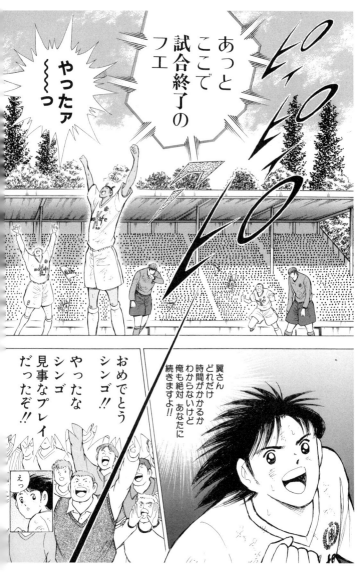

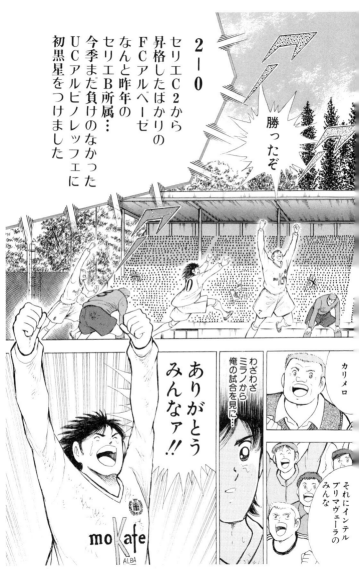

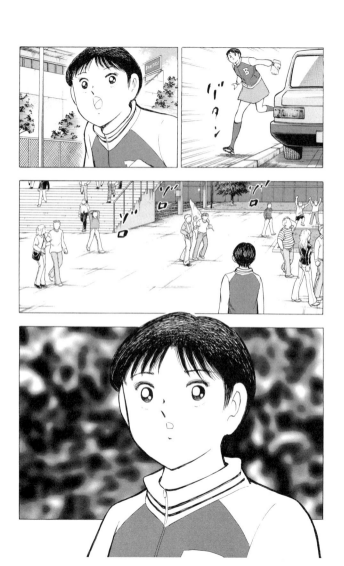

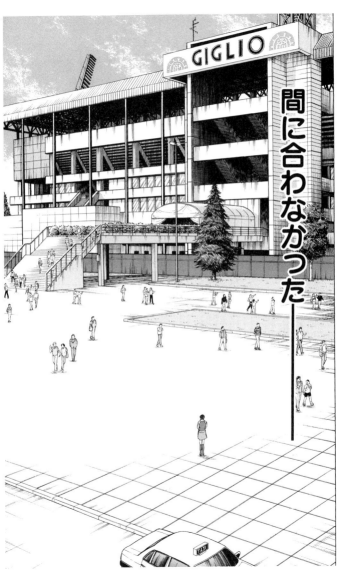

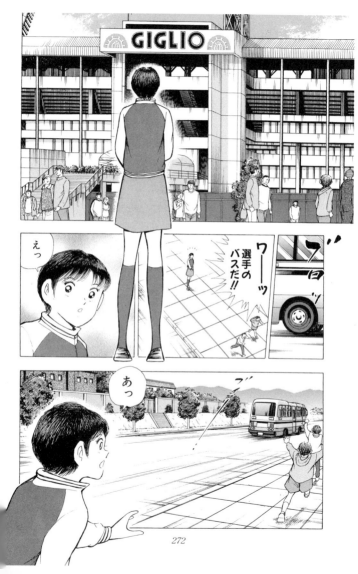

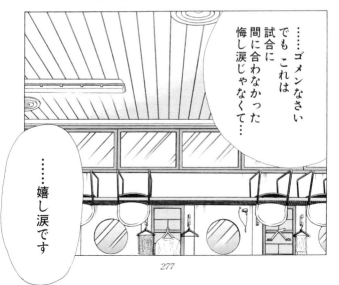

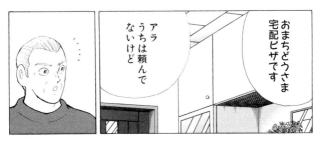

おまちどうさま宅配ピザです

アラ うちは頼んでないけど

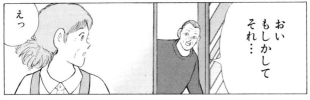

おい もしかして それ…

えっ

ハイ 確かにレッジョ エミリアのヒューガ様からのご注文です

では特製ピザ…

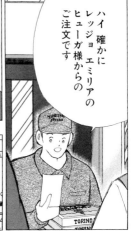

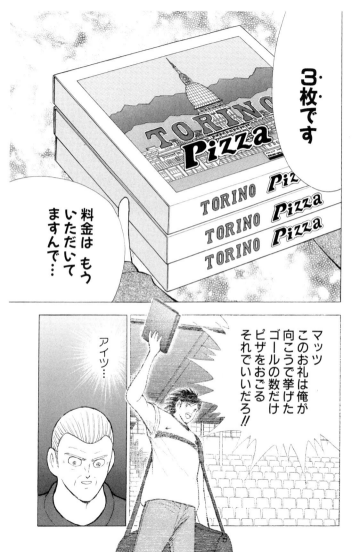

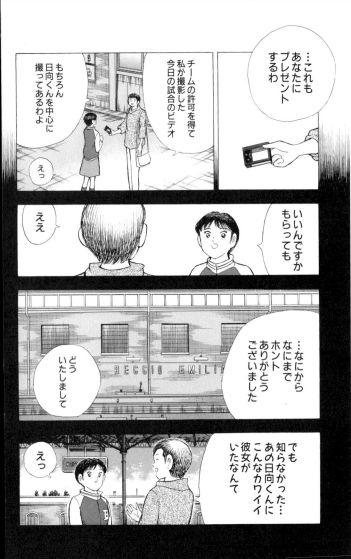

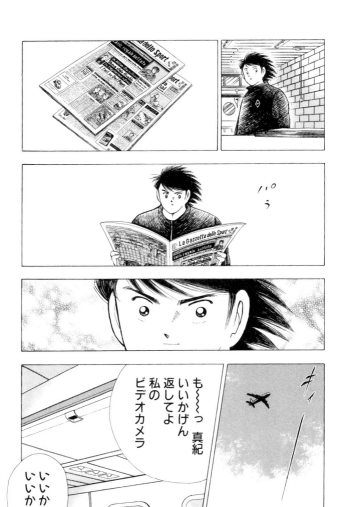

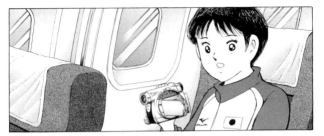

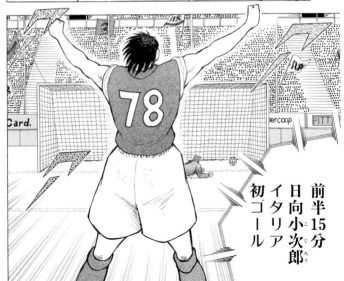

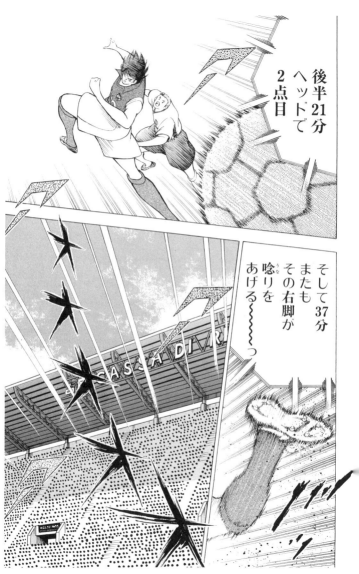

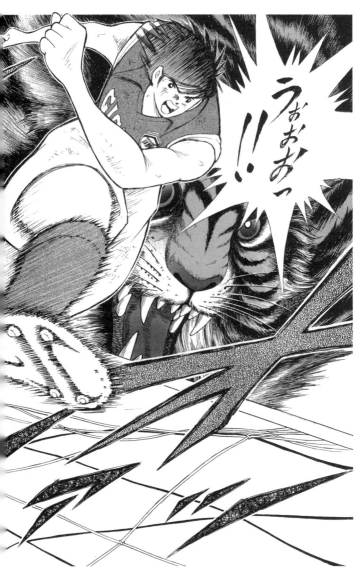

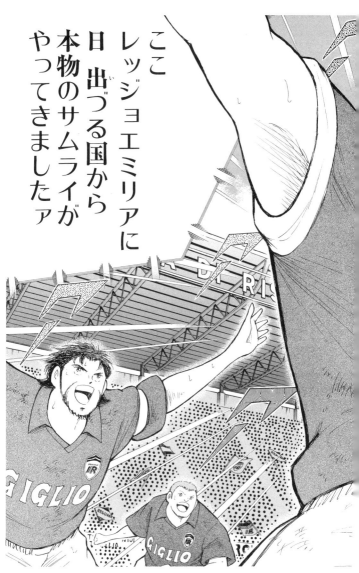

地元スポーツ紙には日向の活躍が大きく取り上げられた

そしてその前日の新聞には

小さいながらも真紀のノーヒットノーランの記事が…

よし

ちょうどハラが減る頃にはゴッツァさんの店に着くだろう

イタリア

サッカーは続いてゆく　晩秋

FOOTBALL IS FOREVER

挫折の果ての太陽（完）

|| SHUNSUKE NAKAMURA Special Interview ||

日本が世界に誇る天才ファンタジスタが『キャプテン翼』を語る！
『中村俊輔』スペシャルインタビュー!!

© Shinichiro KANEKO

中村俊輔
Shunsuke Nakamura
PROFILE
1978年6月24日生まれ。2000年Jリーグ MVP、AFC アジアカップ中国2004MVP、スコットランド・プロサッカー選手協会年間最優秀選手など、輝かしい経歴を持つ。巧みなフェイントと正確なボールコントロールで、2列目から攻撃を組み立てるミッドフィルダー。卓越した技術で多彩な球種を蹴り分け、芸術的な直接フリーキックを何度も決めるなど、ワールドクラスのプレースキックを誇る。

「GUAPOブログ」
http://ameblo.jp/guapoblog/

||SHUNSUKE NAKAMURA Special Interview||

「ボールはともだち」。『キャプテン翼』の代名詞とも言えるこの言葉には、本当に大きな影響を受けましたね。出会ったばかりのロベルト（本郷）が、「ボールはともだちだから、いつでもどこでもボールと一緒にいるように」ということを翼くんたちに言ったじゃないですか。子供の頃は、あの言葉どおりに、ホントにいつでもボールに触れてましたからね。学校行く時も、もちろん手は使わずにボールをドリブルして行ってましたし、家の中でも四六時中ボールを蹴っていたので、モノを壊して母親によく怒られたことを覚えています。

学校行く時も、手は使わずにドリブルして行ってました。

スポンジのボールを使って、家の中でよく試合もしてましたね。ホント、母親からすれば、メチャクチャな子供だったと思います。

『キャプテン翼』を初めて読んだのは、たぶん、小学校の低学年の頃ですね。男4人兄弟の一番下なので、漫画はひととおり、家に揃ってたんです。当然、『キャプテン翼』も全巻あったので、物心がついた頃には、もう読んでました。自然に、いつの間にか読んでたという感じですね。

||SHUNSUKE NAKAMURA Special Interview||

『キャプテン翼』のキャラクターの中で一番好きなのは、当然、翼くんですね。他のキャラクターも魅力的ですけれど、やっぱり、翼くんは別格ですよ。

主人公ってそういうものじゃないんですか？ 例えば、僕は野球漫画の『ドカベン』（水島新司著）も好きなんですが、殿馬も好きだし、里中も好きだし、岩鬼も嫌いじゃない。でも、やっぱり一番好きなのは、山田太郎ですよ。主人公のキャラクターは特別じゃないですか。

ただ、自分自身のプレイスタイルに置き換

これは自分じゃないな、とも思ってました（笑）。

えると、実は翼くんよりも岬くんタイプのほうが、自分のスタイルには合っているのかな、とは思います。僕自身は、エースを支える存在に思い入れを感じるタイプなんですよね。言うならば、真っ向からナンバーワンを目指したくないというか。だから、シュートよりもアシストに喜びを感じますし、とにかくエースを支えるキャラクターに共感しますね。それと、岬くんが技巧派だというのも大きい。そういう意味では、三杉くんも好きなキャラクターなんですが、ただ、三杉くんは女の子に

300
||CAPTAIN TSUBASA ROAD TO 2002||

||SHUNSUKE NAKAMURA Special Interview||

キャーキャー言われすぎなので、これは自分じゃないな、とも思ってました(笑)。だから、自分を重ね合わせるとすれば、やっぱり岬くんですね。普段は、主人公の翼くんを支えているけれど、実は翼くんにも負けないくらいの実力者。最高ですね。

横浜F・マリノスからレッジーナ(セリエA)に移籍して、一番驚いたのは、『キャプテン翼』をイタリアのテレビでも放送していたこと(笑)。しかも、毎年毎年、必ず再放送されているんですよね。ちなみに、他にも、『釣りキチ三平』とか『タイガーマスク』とか、日本のアニメはたくさん放送されてるんですよ。中でも、『キャプテン翼』はしょっちゅう放送されているので、イタリアの選手た

三杉くんは女の子にキャーキャー言われすぎなので、

ちも、「なんでジャパンから来たのか?」ってことは、『ホーリー&ベンジ』の国だろう!」って。最初は、『ホーリー&ベンジ』が『キャプテン翼』のイタリア語タイトルだということがわからなかったので、「何言ってるんだ、コイツ」みたいな感じでしたけれど(笑)、実際、かなり盛り上がりましたね。イタリアの選手たちも、みんな、子供の頃から『キャプテン翼』のアニメを観ているんです。だから、レッジーナに入ったばかりの頃は、「お前、日本から

301

||CAPTAIN TSUBASA ROAD TO 2002||

ンプしてる間にあんなにしゃべれるんだよ！」とか、『なんでゴールまであんなに遠いんだよ！』とか、言ってましたよ（笑）。でも、それがきっかけで会話が成り立って、結果的にはチームメイトと良いコミュニケーションが取れたわけですから、僕が海外でプレイする上で、実はかなり『キャプテン翼』に助けられたということになりますね。

『キャプテン翼』にハマった理由はいろいろとあると思いますが、一番の理由は、当時の自分には想像もつかないようなプレイがどんどん出てきたところじゃないですかね。例えば、ツインシュートとか、立花兄弟の駅のホームで線路を挟んでのパス交換とか、スカイラブハリケーンとか、それをポストの上

翼くんたちのドライブシュートにはかなわないですね（笑）。

からジャンプして防ぐとか……。スカイラブハリケーンなんて、マットがあると、みんな必ずやってましたからね。そういう、いろいろな技がホントに魅力的だったというか、現実的じゃない技も含めて、とにかく夢がありましたね。

翼くんの代名詞であるオーバーヘッドやドライブシュートも、みんなでよくマネしてしたよ。ただ、ドライブシュートは、みんな、漫画とは蹴り方が違うんですよ。トゥーキックでボールの上を蹴ることでドライブ回転をかけてましたから。大人になって、多少は

SHUNSUKE NAKAMURA Special Interview

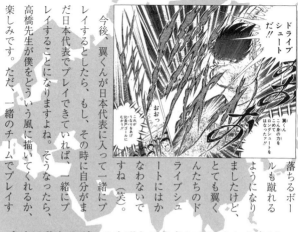

ドライブシュートだ!!

翼くんの力をこめてロングシュートをはなつァァ!!

おおっ

これが噂に名高いドライブシュートにはかなわないですね。

落ちるボールも蹴れるようになりましたけど、とても翼くんたちのドライブシュートにはかなわないですね(笑)。

今後、翼くんが日本代表に入って一緒にプレイするとしたら、もし、その時に自分がまだ日本代表でプレイできていれば、一緒にプレイすることになりますよね。そうなったら、高橋先生が僕をどういう風に描いてくれるか、楽しみです。ただ、一緒のチームでプレイす

多少は落ちるボールも蹴れるようになりましたけど、

るということは、どっちかが「背番号10」を譲らなきゃいけなくなりますね。その時には、翼くんはバルセロナでの番号と同じく、「2+8」ということでお願いします(笑)。

(この文中のデータは2008年4月のものです。)

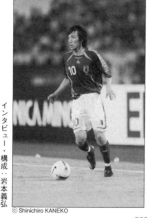

インタビュー・構成：岩本義弘

© Shinichiro KANEKO

★収録作品は週刊ヤングジャンプ2003年50号〜2004年8号、
　19号〜24号に掲載されました。
　（この作品は、ヤングジャンプ・コミックスとして2004年6月、8月に
　集英社より刊行された。）

Ⓢ 集英社文庫（コミック版）

キャプテン翼ROAD TO 2002　10

2008年5月21日　第1刷
2018年10月6日　第3刷

定価はカバーに表
示してあります。

著　者　　高橋陽一

発行者　　田　中　　純

発行所　　株式
　　　　　会社　集　英　社
　　　　　東京都千代田区一ツ橋2−5−10
　　　　　〒101-8050
　　　　　　　　【編集部】03（3230）6251
　　　　　電話【読者係】03（3230）6080
　　　　　　　　【販売部】03（3230）6393（書店専用）

印　刷　　凸版印刷株式会社

表紙フォーマットデザイン　アリヤマデザインストア　マークデザイン　居山浩二

本書の一部あるいは全部を無断で複写複製することは、法律で認められた場合を除き、著作権
の侵害となります。また、業者など、読者本人以外による本書のデジタル化は、いかなる場合で
も一切認められませんのでご注意下さい。

造本には十分注意しておりますが、乱丁・落丁（本のページ順序の間違いや抜け落ち）の場合は
お取り替え致します。購入された書店名を明記して小社読者係宛にお送り下さい。送料は小社
負担でお取り替え致します。但し、古書店で購入したものについてはお取り替え出来ません。

ⓒ Y.Takahashi　2008　　　　　　　　　　　　　Printed in Japan
　　　　　　　　　　　　　　ISBN978-4-08-618713-8　C0179